江西美术出版社

图书在版编目（CIP）数据

品逸. 13/边平山编.—南昌：江西美术出版社，2009.12
ISBN 978-7-80749-699-1
I. 品… II. 边… III.①美术批评-中国-文集②中国画-美术批评-中国-
文集　IV.J052-53　J212.05-53
中国版本图书馆CIP数据核字（2009）第225759号

策　　划　吴向东
主　　编　边平山
执行主编　郑相君
副 主 编　周振宇
学术顾问　吴悦石　田黎明　刘进安
学术编委　李文亮　汪为新　傅廷煦
　　　　　孔戈野　雷子人　刘　墨
责任编辑　王大军　陈　东
装帧设计　品逸工作室
特约编辑　郑小明　许晓丹

品逸 [13]

出版发行　江西美术出版社
地　　址　南昌市子安路66号
网　　址　http://www.jxfinearts.com
邮　　编　330025
监　　制　马连文化
合作媒体　雅昌艺术网
经　　销　新华书店
印　　刷　北京翔利印刷有限公司
开　　本　787mm×1092mm 1/16
印　　张　8
字　　数　150千字
版　　次　2009年12月 第一版
印　　次　2009年12月 第一次印刷
书　　号　ISBN 978-7-80749-699-1
印　　数　1-8000册
定　　价　38元

PINYI CULTURE

[目 录] contents

[艺坛直指]　金农的不谢之花　　　　　　　　　　　　　朱良志 / 006

[佳作炯识]　从紫砂壶谈开去　　　　　　　　　　　　　　　 / 015

[故人散佚]　论道一家言　　　　　　　　　　　　　　　郭 熙等 / 026

[翰香片玉]　南社北走养天真　　　　　　　　　　　　　许宏泉 / 028

　　　　　　关于章太炎先生二三事　　　　　　　　　　　鲁 迅 / 033

[品味材质]　沂南汉墓乐舞百戏画像论丛（一）　　　　　　陈万鼐 / 039

[品逸纵谈]　快意斋论画　　　　　　　　　　　　　　　吴悦石 / 046

[画人琐记]　怀念李老十　　　　　　　　　　　　　　　止 亭 / 048

[品逸轩台]　全国美展：一个官方俱乐部成就了什么?　　　　　 / 050

[收藏逸事]　秋明墨影　　　　　　　　　　　　　　　　董 桥 / 056

[品逸聚焦]　画画只不过是一种缘分　　　　　　　　　　丁立人 / 059

　　　　　　闭门春在谁家或者族裔的放逐　　　　　　　郑 岗 / 091

[品逸观察]　展览 / 市场 / 新闻 / 文摘　　　　　　　　　　 / 122

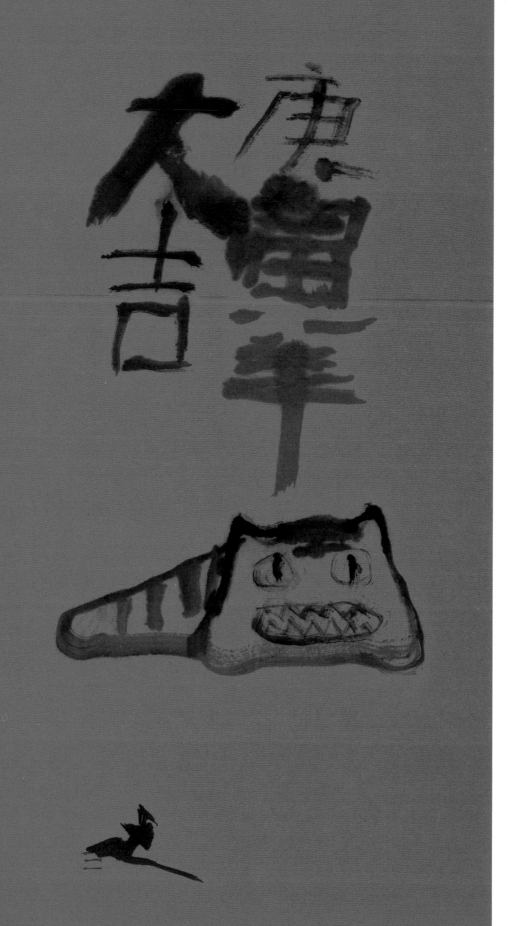

品寶笈精萃掇盛

世遺珍藉古以

鑑今溯源而開新

PIN BAO JI JING CUI DUO SHENG

SHI YI ZHEN JIE GU YI JIAN JIN SU

YUAN ER KAI XIN

品逸文化
PIN YI WEN HUA

金农的
不谢之花

YI TAN ZHI ZHI
PINYI CULTURE

文 / 朱良志

　　金农毕生有金石之好，他的好友杭世骏说："冬心先生嗜奇好古，收储金石之文，不下千卷。"冬心先生的书法有浓厚的金石气，他的画也有金石的味道。秦祖永说："冬心翁朴古奇逸之趣，纯从汉魏金石中来。"要理解金农的艺术，还需从金石气味上追寻。这里谈金农艺术中的金石气，不是谈他的金石收藏、他对金石的研究，而是金石生涯给他的艺术所注入的特有气质。我谈两个问题，一从内容方面分析金农从金石气中转出的对永恒感的追求，一从形式方面分析金农在金石气影响下形成的冷艳艺术风格。

不谢之花

　　中国人有"坐石上，说因果"的说法，意思是通过石头来看人生。金石者，永恒之物也；人生者，须臾之旅也。人面对从莽莽远古传来的金石，就像一片随意飘落的叶子之于浩浩山林。苏轼诗云："君看岸边苍石上，古来篙眼如蜂窠。但应此心无所住，造物虽驶如余何？"迁灭之中有不迁之理；无常之中有恒常之道。金农将金石因缘，化为他艺术中追求永恒、不朽的力量。

　　永恒的追求，不光是哲学家的事，在中国，艺术家似乎更耽溺于永恒，因为永恒意味着一种绝对的真实，只有超越现实，才能体验真实。艺术所关注的，不是瞬间发生的事，而是流动的世界表相背后的东西。世界中的一切看起来都在变，但又可以说没有变，青山不老，绿水长流，秋来万物萧瑟，春来草自青青。艺术家更愿意在这种错觉，甚或是

幻觉中，赢取心灵的安静。摩挲旧迹叹已生，目对残碑又夕阳，是惆怅，也是安慰。

金农的艺术是耐看的，就因为他留给我们很多思考的地方。他的弟子罗聘曾画有《冬心先生像》，一个飘然长须的长者坐在黝黑奇崛的石头上，神情专注地辨别着一块书板上的古文奇字——金农就是这样，他似乎总在和永恒对话，他好像并不属于他那个时代。

金农有"丹青不知老将至"印章，并题有印款："既去仍来，觉年华之多事；有书有画，方岁月之无虚。则是天能不老，地必无忧。曾有顷刻之离，竟何桑榆之态。惟此丹青挽回造化，动笔则青山如笑，写意则秋月堪夸；片笺寸楮，有

长春之竹；临池染翰，多不谢之花。以此自娱，不知老之将至也。""长春之竹"、"不谢之花"，在金农一生中很具象征意义，金农的艺术其实就是他的"不谢之花"，花开花落的事实不是他关注的中心，而永不凋谢，像金石一样永恒存在的对象，才是他追求的。我们可以通过以下几个方面来看。

人生是易"坏"的，他要在艺术中追求不"坏"之理。

金农一生对画芭蕉情有独钟，《砚铭》中载有金农《大蕉叶砚铭》，其云："芭蕉叶，大禅机。缄藏中，生活水。冬温夏凉。"芭蕉在他这里不是一个简单的植物，而是表达他生命彻悟的

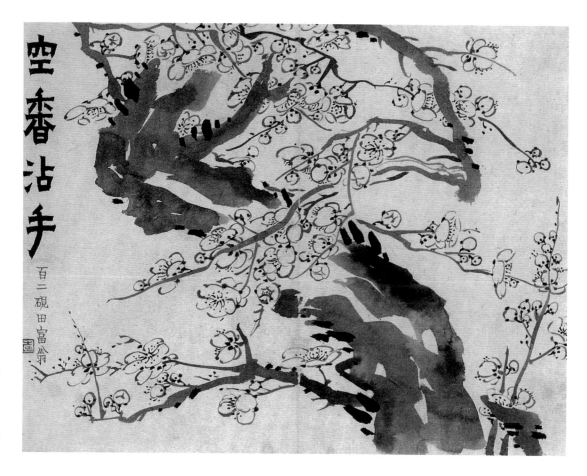

空香沾手

百二砚田富公翁

清 金农 梅花图册 之一八 26.1x30.6cm

道具。他有自度曲《芭林听雨》，写得如怨如诉："翠幄遮雨，碧帷摇影，清夏风光暝，窠石连绵，高梧相掩映。转眼秋来憔悴，恰如酒病，雨声滴在芭蕉上，僧廊下白了人头，听了还听，夜长数不尽，觉空阶点漏，无些儿分。"金农有幅《蕉林清暑图》，上面题有一诗："绿了僧窗梦不成，芭蕉偏向竹间生。秋来叶上无情雨，白了人头是此声。"芭蕉叶上三更雨，点点滴滴敲在人的心扉。

为什么白了人头是此声？是因为细雨滴芭蕉，丈量出世人生命资源的匮乏。在佛教中，芭蕉是脆弱、短暂、空幻的代名词。《维摩诘经》说："是身如芭蕉，中无有坚。"芭蕉意味着弱而不坚，短而不永，空而不实。春天来了，芭蕉迅速

长大，从那几乎绝灭的根中，竟然托起一个绿世界，铺天盖地，大开大合，真是潇洒极了。但就是这样一种勃勃的生命，一阵秋风起，瞬间就衰落得无影无踪了。中国人论芭蕉，就等于说人的生命，中国人于"芭蕉林里自观身"（黄山谷诗），看着芭蕉，如同看短暂而脆弱的人生。

金农笔下的芭蕉，倒不是哀怨的符号，他强调芭蕉的易"坏"，是为了表现它的不"坏"之理，时间的长短并不决定生命的意义，生命的价值建立在人的真实体验中。他说："慈氏云：蕉树喻己身之非不坏也。人生浮脆，当以此为警。秋飙已发，秋霖正绵，予画之又何去取焉。王右丞雪中一轴，已寓言耳。"他又说："王右丞雪中芭蕉，为画苑奇构，芭蕉乃商飙速朽之物，岂

能凌冬不凋乎。右丞深于禅理，故有是画以喻沙门不坏之身，四时保其坚固也。"雪中不可能有芭蕉存在，王维的雪中芭蕉，就在于表达生命的不"坏"之理。金农笔下的芭蕉叶，不是显露瞬间性的物，而是永恒不坏的真实。

人生是一个"客"，他要在艺术中寻找永恒之存在。

《寄人篱下图》是金农梅花三绝图册中的一幅，这幅作品因其构思奇迥，别有用意，因而成了金农的代表作之一。构图很简单，墨笔画高高的篱笆栅栏内，老梅一株，梅花盛开，透过栅栏的门，还可以看到梅花点点落地，左侧用渴笔八分题有"寄人篱下"四字，非常醒目，突出了此画的主题。这幅画曾被有人解作成表现封建时代知识分子的不满，高高的篱笆墙是封建制度的象征。而我认为，这幅画别有寓意，它所强化的是一个关于"客"的主题。图作于他七十二岁时，这时金农客居扬州，生活窘迫，画是他生活的直接写照，他过的就是寄人篱下的生活。中国哲学强调，人生如寄，世界是人短暂的栖所，人只是这世界的"过客"，每个人都是世界的"寄儿"。正如倪云林五十抒怀诗所说："旅泊无成还自笑，吾生如寄欲何归？"金农此画由寄人篱下的生活联系人类生命暂行暂寄的思想，高高的篱笆墙，其实是人生的种种束缚的象征，人面对这样的束缚，只有让心中的梅花永不凋零。

金农有"稽留山民"一号，"稽留"，是"淹留"的意思。人的生命就是一段短暂的稽留。金农认为，人只是世界的"客"。他有一幅图题识说："香茆盖屋，蕉荫满庭，先生隐几而卧。不梦长安公卿，而梦浮萍池上之客，殆将赋《秋水》一篇和乎。世间同梦，惟有蒙庄。"人是浮萍池上之客，萍踪难寻，人生如梦。人是"寄"、"留"、"客"，所以何必留恋荣华，那长安公卿、功名利禄又值几何。他在庄子的齐

物哲学中，获得了心灵的抚慰。

他的《风雨归舟图》也是这种心态的作品，是其晚年杰作（作于其74岁）。右边起手处画悬崖，悬崖上有树枝倒挂，随风披靡，对岸有大片的芦苇丛，迎风披拂。整个画面是风雨交加的形势，河中央有一舟逆风逆流而上，舟中有一人以斗笠遮掩，和衣而卧，一副悠闲的样子。上有金农自题云："仿马和之行笔画之，以俟道古者赏之，于烟波浩淼中也。"对急风暴雨的境况和对人悠闲自适的描写，形成了强烈的对比，突出了金农所要表达的思想：激流险滩，烟波浩淼，是人生要面对的残酷事实，但心中悠然，便会江天空阔。那永恒的江乡、漂泊生命的绝对安顿地方，就在自己的心灵中。

人世间充满了"变"，他要在艺术中表现不变之理。

"终朝弄笔愁复愁，偏画野梅酸苦竹啼秋"，这是金农的两句诗。要理解其中的意思，必须要了解金农的特别的思考。

似乎金农是一个害怕春天的人，他喜欢画江路野梅，他说："野梅如棘满江津，别有风光不爱春。"他画梅花，是要回避春天的主题。他说："每当天寒作雪冻蕚一枝，不待东风吹动而吐花也。"腊梅是冬天的使者，而春天来了，她就无踪迹了。他有一首著名的画梅诗："横斜梅影古墙西，八九分花开已齐。偏是春风多狡狯，乱吹乱落乱沾泥。"春风澹荡，春意盎然，催开了花朵，使她灿烂，使她缠绵，但忽然间，风吹雨打，又使她一片东来一片西，零落成泥，随水漂流。春是温暖的，创造的，新生的，但又是残酷的，毁灭的，消亡的。金农以春来比喻人生，人生就是这看起来很美的春天，一转眼就过去，你要是眷恋，必然遭抛弃；你要是有期望，必然以失望为终结。正所谓东风恶，欢情薄。

躲避春天，是金农绘画的重要主题，其实就

是为了超越人生的窘境，追求生命的真实意义。金农杭州老家有"耻春亭"，他自号"耻春翁"。他以春天为耻，耻向春风展笑容，表达的就是这样的意思。他有诗云："雪比精神略瘦些，二三冷朵尚矜夸。近来老丑无人赏，耻向春风开好花。"金农要使春残花未残，花儿在他的心中永远不谢。

金农还喜欢画竹，他的竹被称为"长春之竹"，也有"躲避春天"的意思。金农认为，在众多的植物中，竹是少数不为春天魔杖点化的特殊的对象。一年四季，竹总是青青。他说，竹"无朝华夕瘁之态"，不似花"倏儿敷荣，倏而摰敛，便生盛衰比兴之感焉"。竹在他这里成了他追求永恒思想的象征物，具有超越世相的品性。竹不是那种忽然间灿烂，灿烂就摇曳，就以妖容和奇香去"悦人"的主儿。他说："恍若晚风搅花作颠狂，却未有落地沾泥之苦。"意思是，竹不随世俯仰。竹在这里获得了永恒的意义，竹就是他的不谢之花。竹影摇动，是他生平最喜欢的美景，秋风吹拂，竹韵声声，他觉得这是天地间最美的声音。他有《雨后修篁图》，其题诗云："雨后修篁分外青，萧萧都在过溪亭。世间都是无情物，唯有秋声最好听。"

花代表无常，竹代表永恒。这样的观点在中国古代艺术中是罕

有其闻的。难怪他说："予之竹与诗，皆不求同于人也，同乎人则有瓦砾在后之讥也。"他的思想不是传统比德观念所能概括的，无竹令人瘦、参差十万丈夫之类的人格比喻也不是金农要表达的核心意义。他批评赵子昂夫人管仲姬的竹是"闺帏中稚物"，正是出于这样的思想。

一切存在是"空"的，他要在艺术中追求实在的意义。

北京故宫博物院藏有金农十二开的梅花册，其中有一开画江梅小幅，分书"空香沾手"四字。他曾画梅寄好友汪士慎，题诗说："寻梅勿惮行，老年天与健。山树出江楼，一林见山店。戏粘冻雪头，未画意先有。枝繁花瓣繁，空香欲拈手。"这里都提到了"空香"，是金农艺术中所表现的重要思想。他的梅花、竹画、佛画等等，都在强调一切存在是空幻的道理，这也是佛教的根本思想。禅宗强调，时人看一株花，如梦幻而已，握有的原是空空，存在的都非实有。金农的"空香沾手"，香是空是幻，何曾有沾染，它的意思是超越执着。

金农的艺术笼罩在浓厚的苔痕梦影的氛围中。他所强调的一些意象都打上这一思想的烙印。如"饥鹤立苍苔"（他有诗说："冒寒画得一枝梅，恰如邻僧送米来。寄与山中应笑我，我如

饥鹤立苍苔。"）、"鹭立空汀"（他有画梅诗说："扬补之乃华光和尚入室弟子也，其瘦处如鹭立空汀，不欲为之作近玩也。"他又有题梅画诗："天空如洗，鹭立寒汀可比也。"）、"池上鹤窥冰"（他有诗云："此时何所想，池上鹤窥冰。"），等等。

正因为存在的空幻感，所以金农的艺术常常落实在打破世界的节奏之上。金农曾画"朱竹"，所谓"易之朱竹，写幽篁数竿"，友人戏称之为"颜如渥丹"。他的这个"朱竹"是受到苏轼影响的。戴熙转述苏轼的一则画事说："东坡曾在试院以朱笔画竹，见者曰：'世岂有朱竹耶？'坡曰：'世岂有墨竹耶？'善鉴者因当赏于骊黄之外。"金农在这里并非证明世界上有红色的竹子，而在于突破人们对世界的执着。

由此可见，由金石气转出的对永恒存在意义的关注，不是因为金农好玄谈，好玄道，而是为了关注自己生命处境——人在漂泊中，人在束缚中，人生短暂而脆弱是无法回避的现实，人无所不在网中的的处境，也很容易将人生涂上黯淡的色彩。金农艺术中对永恒感的追求，是为了解脱人生的困境，不去听使他白头的俗曲，而去观望那永不凋零的"不谢之花"。

冷艳之美

这金石因缘，也影响了金农艺术的风格。如石一样冰冷，如铁一样坚硬，古朴苍莽中所包含的梦一样的迷幻，造就了金农艺术独特的浪漫气质。

陈洪绶曾画过多种铜瓶清供图，一个铜制的花瓶，里面插上红叶、菊花、竹枝之类的花木，很简单的构图，但老莲画得很细心，很传神。看这样的画，既有静穆幽深的体会，又有春花灿烂的跳跃。总之，有一种冷艳的美——美得令人心碎。画中的铜瓶，暗绿色的底子上，有或白或黄或红的斑点，神秘而浪漫。这斑点，如幽静的夜

晚，深湛的天幕上迷离闪烁的星朵，又如夕阳西下光影渐暗，天际留下的最后几片残红，还像暮春季节落红满地，光影透过深树，零落地洒下，将人带到梦幻中。

中国文人艺术追求斑驳残破的美。在篆刻艺术中。明代篆刻家沈野说："锈涩糜烂，大有古色。"文彭、何震等创为文人印，以冷冻石等取代玉、象牙等材料，追求残破感，"石性脆，力所到处，应手辄落"（赵之谦语），非常容易剥落，从而产生特别的审美效果。在书法领域，碑拓文字所具有的剥蚀残破意味，直接影响了书法的发展，甚至形成了尊碑抑帖的风习。高凤翰有诗云："古碑爱峻嶒，不妨有断碎。"他晚年的左笔力追这这种残破断碎的感觉。郑板桥评高凤翰的书法说，"虫蚀剥落处，又足以助其空灵"，对他书法的残破感赞不绝口。

金农是残破断碎感的着力提倡者。厉鹗是金农的终生密友，时人有"髯金瘦厉"的说法，厉

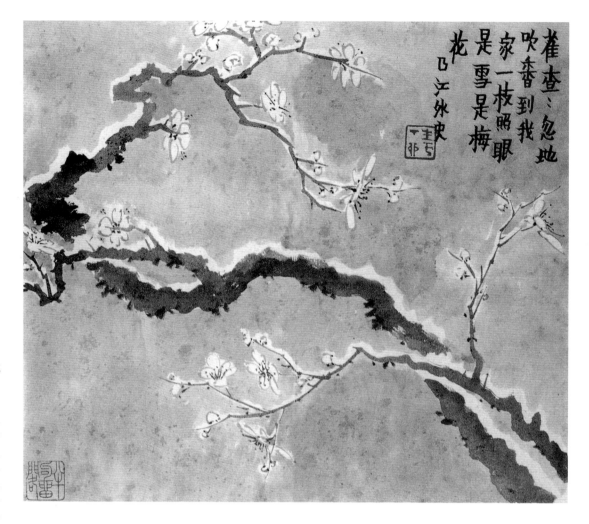

雀查查忽地
吹香到我
家一枝照眼
是雪是梅
花乃江外史

清　金农　梅花图册 之一　26.1x30.6cm

鹗曾见到金农所藏唐代景龙观钟铭拓本，对它的
"墨本烂古色"很是神迷，厉鹗说："钟铭最后
得，斑驳岂敢唾。"班驳陆离的感觉征服了那个
时代很多艺术家。金农有诗赞一位好金石的朋友
褚峻，说他"其善椎拓，极搜残阙剥蚀之文"。
其实金农自己正是如此。他一生好残破，好剥
蚀，好断损。他有图画梅花清供，题道："一枝
梅插缺唇瓶，冷香透骨风棱棱，此时宜对尖头
僧。"厉鹗谈到金农时，也说到他的这种爱好：
"折脚铛边残叶冷，缺唇瓶里瘦梅孤"。瓶是缺
的，梅是瘦的，孤芳自赏，孤独自怜。

　　缺唇瓶里瘦梅孤，是金农艺术的又一个象

征。金农是砚台专家，他有《缺角砚铭》说：
"头锐且秃，不修边幅，腹中有墨，君所独。"
残破不已的缺角砚，成为他生命中的至爱。金农
毕生收藏制作的砚台很多，他对砚石的眉纹、造
型非常讲究，尤其是寥若晨星、散若浮云的种种
眉纹，在黝黑古拙的砚石中若隐若现，显现出一
种诗意的气氛，受到他特别的重视。他有一诗
说："灵想云烟总化机，砚池应有墨花飞。请看
策蹇寻幽者，一路上岚欲湿衣。"朋友送他一方
宋砚，砚台的"色泽如幽幽之云吐岩壑中"，使
他觉得有"幽香散空谷中"的意味。黄裳先生
说，金农是一位最能理解、欣赏中国艺术的人，

他玩得都是一些小玩艺，但却是"实践、创造了封建文化高峰成果的人物"。2007年的苏富比秋拍中，有一件黄梨木的笔筒，上面有金农的题跋和画，四字"木质玉骨"，小字款云："雍正二年仲冬粥饭僧制于心出家庵"，钤朱文"金农"小印，旁侧画古梅一枝，由筒口虬曲婉转而下，落在窟窿的上方，截取的这段黄梨木，古拙，残损，别有风致。金农的这件"小玩艺"，无声地传达出中国艺术的秘密。

金农非常重视苍苔的感觉，这和他对金石的偏爱有密切关系。这不起眼的苔痕，却成为他的艺术的一个符号。他有《春苔》诗说："漠漠复绵绵，吹苔翠管圆。日焦欺蕙带，风落笑榆钱。多雨偏三月，无人又一年。阴房托幽迹，不上玉阶前。"他形容自己是"饥鹤立苍苔"。金农以及很多中国艺术家好残破，好斑驳，取苍苔历历，取云烟模糊，都是要模糊掉人的现实束缚，模糊掉人欲望的求取，将个体的生命融入的宇宙之中。柴扉午后开，池荒水浸苔。时世在变，我以不变之心应之；时世混乱，我以宁静待之，我独得静缘，我是一个局外人，旁观人，一个看透岁月风华的人。透过迷离的世相，寻觅世界的真实。

赵之谦说："汉铜印妙处，不在斑驳，而在浑厚。"缺唇的瓶子，暗绿色的烂铜，漫漶的拓片，清溪中苔痕历历，随水而摇曳，闪烁着神秘的光影，老屋边古木苍藤逶迤绵延，这斑驳陆离、如梦如幻的存在，都反映艺术家试图超越时间影子、超越现实的思想，强化那历史老人留下的神奇，生命如流光逸影，而艺术家为什么不能在古老的砚池中燕舞飞花？中国艺术追求斑驳残缺，并不在斑驳残缺本身，也不是欣赏斑驳有什么形式上的美感，而是在它的"深厚"处，在它关乎人生命的地方。唐云所藏金农《王秀》隶书册上胡惕庵的题跋说得好："笔墨矜严，幽深静

穆，非寻常眼光所能到。"这"幽深静穆"四个字，真抓住了金农艺术的关键。

一般认为，金农等的金石之好，出于一种好古的趣味。表面上看，的确如此，斑驳陆离的存在，无声地向人们显示历史的纵深，历史的风烟带走了多少悲欢离合，惟留下眼前的斑斑陈迹，把玩这样的东西，历历古意油然而生。这的确是"古"的，我们说斑驳残缺中有古拙苍莽、有古淡天真的美，就是就此而言。但纵其深处，即可发现，这种好古的趣味，恰恰关注的是当下，是自我生命的感受。一件古铜从厚厚泥土中挖出，掸去它的尘土，它与现实照面了，与今人照面了，关键的是，与我照面了。因为我来看，我和它"千秋如对"——时间上虽然判如云汉，但是我们似乎在相对交谈，一个沉年的古器在我的眼前活了，我将当下的鲜活糅入到过去的幽深之中。金石气所带来的中国艺术家对残缺感、漫漶感等的迷恋，其实就是以绵长的历史为底子，挣脱现实的束缚，让苍古的宇宙，来静听我的故事。通过古今对比，来重新审视人的生命的价值。这是中国文人艺术最为浪漫的地方，它是古淡幽深中的浪漫。

中国艺术好斑驳残破，好苔痕梦影，是从历史的幽深中跳出当下的鲜活。历史的幽深是冷，当下的鲜活是艳。金石气成就了金农艺术的"冷艳"特色。

清代艺术家江湜说："冬心先生书醇古方整，从汉八分隶得来，溢而为行草，如老树著花，姿媚横出。"从形式上看，金农的艺术真可谓"老树著花"。金农有枯梅庵主之号，"枯梅"二字也可以看出他的这方面特色。在他的梅画中，常常画几朵冻梅，艳艳绰绰，点缀在历经千年万年的老根上。像藏于北京故宫博物院的金农古梅图，枝极古拙，甚至有枯朽感，金农说："老梅愈老愈精神"，这就是他追求的老了。而

花，是娇嫩的花，浅浅地一抹淡黄。娇嫩和枯朽就这样被糅合到一起，反差非常大。他画江路野梅，说要画出"古干盘旋嫩蕊新"的感觉。他的梅花图的构图常常是这样："雪比梅花略瘦些，二三冷朵尚矜夸。"金农倒并不是通过枯枝生花来强调生命力的顽强，他的意思正落在"冷艳"二字上。

金农的艺术是冷的。金农在三十岁时，始用"冬心"之号，这个号取盛唐诗人崔国辅的名句"寂寥抱冬心"。金农是抱着一颗冬天的心来为艺。七十岁时，他在扬州西方寺的灯光下，在墙壁上写下"此时何所想，池上鹤窥冰"的诗句，真是幽冷之极。他的题荷花诗写道："野香留客晚还立，三十六鸥世界凉。"在他的眼中，世界一片清凉。请听他的表述：他说他的诗是"满纸枯毫冷隽诗"。他作画，"画诀全参冷处禅"。他画水仙，追求"薄冰残雪之态"。他画梅，追求"冷冷落落"之韵，他"冒寒画出一枝梅"，要将梅的冷逸的韵味表现出来。他说，"砚水生冰墨半干，画梅须画晚来寒"，画梅要"画到十分寒满地"，寒的感觉总是梅联系在一起。

但是，金农的艺术并非要表现一颗冷漠的心，今天我们所见到的也并不是一个冰冷的金农。他的冷，是热流中的冷静，浮躁中的平静，污浊中的清净。他的冷艺术就是一冷却剂，将一切躁动、冲突、欲望、挣扎等等都冷却掉，他要在冷中，从现实的种种束缚中超越开来，与天地宇宙，与这个世界上存在的一切智慧的声音对话。他的艺术是冷中有艳，是几近绝灭中的风华，是衰朽中的活泼。幽冷中的灵光绰绰，正是金农艺术的魅力所在。他有诗说："一丸寒月水中央，鼻观些些嗅暗香。记得哄堂词句好，梅魂梅影过邻墙。"他有题画梅诗云："最好归船弄明月，暗香飞过断桥来。"他给好友汪士慎刻

"冷香"二字，他说画梅就是"管领冷香"。他赠一僧人寒梅，戏诗道："极瘦梅花，画里酸香香扑鼻。松下寄，寄到冷清清地。"他有《雪梅图》，题识道："雀查查，忽地吹香到我家，一枝照眼，是雪是梅花？"香从寒出，寒共香存，无冷则不清，无清则无香。正所谓"若欲梅花香彻骨，还他彻骨一番寒"。

我以为，金农艺术之妙，不在冷处，而在艳处，在幽冷的气氛中所体现的燕舞飞花的地方。金农极富魅力之处，在于他时时有腾踔的欲望，不欲为表相所拘牵，为眼前的现实所束缚，他说："予游无定，自在尘埃也，羽衣一领，何时得遂冲举也。"他说，他画中的梅花，就是他的仙客，是"罗浮村"中的仙客。他特别着意于鹤，他有诗云："腰脚不利尝闭门，闭门便是罗浮村。月野画梅鹤在侧，鹤舞一回清心魂。"一只独鹤在历史的天幕上翩翩起舞，这真是金农艺术最为香艳的地方。

金农艺术的"冷艳"是由诗来铸就的。金农在《冬心先生集》序言中说："然鄙意所好，乃在玉溪、天随之间，玉溪赏其窈眇之音，而清艳不乏，天随标其幽遐之旨，而奥衍为多。"金农的艺术深受李商隐的影响，他的艺术就具有李诗的"清艳"气。我们看他的一幅《赏荷图》，颇有义山的真魂。构图很简单，画河塘，长廊，人坐长廊中，望远方，河塘里，荷叶田田，小荷点点，最是风光。上面用八分书自度曲一首，意味深长："荷花开了，银塘悄悄。新凉早碧，翅蜻蜓多少。六六水窗通，扇底微风，记得那人同坐，纤手剥莲蓬。"款"金牛湖上诗老小笔，并自度一曲。"充满了追忆的色彩，星星点点，迷离恍惚，似梦非梦，清冷中有幽深，静穆中有浪漫。

从紫砂壶谈开去

JIA ZUO JIONG SHI
PINYI CULTURE

整理 / 许晓丹

时间：2009年12月26日
地点：品逸文化公司
人物：吴悦石（著名画家）　边平山（著名画家）
　　　汪为新（书画家）　王赫赫（中央美术学院博士）
　　　徐志伟（摄影家，画家）　申晓国（书画家）

吴悦石：现在的紫砂欣赏其实就指紫砂壶的欣赏，其他的紫砂制品和紫砂欣赏没什么关系。紫砂的历史是非常悠久的，著录中最早制陶的就是大家都知道的陶朱公，因为紫砂的生产制作主要是在吴越一带。那时都以紫砂器物的制作为主，直到明代嘉庆时期紫砂有了很大的发展，供春开始用紫砂制壶，这也与茶文化的发展有关，唐宋时期是以"焙茗"的方法将茶叶熬煮，即烹茶和煎茶，明代以后不像唐宋那样而是喝新茶，喝新茶就必须冲泡，紫砂壶就作为冲泡的器具出现了。紫砂壶是的特质是透气有吸水性，是用来冲泡茶叶的最好工具，因此紫砂壶是随着饮茶方式的改变而出现的。

紫砂壶的发展过程中出现了不少制壶名家，如供春、时大彬及后来的陈鸣远和顾景舟，这个过程中有一位关键人物——陈曼生，由于他的出现使得紫砂壶与文人的联系变得越来越密切。著名的"曼生十八式"即是地道的文化人的品味与紫砂壶制作工艺结合的产物，从出样到制作都是文人与制作工匠共同讨论商议完成，其成品最终由实用器具上升为艺术品。现在紫砂壶发展得如此迅速源于改革开放以后，改革开放后紫砂壶热被台湾和香港

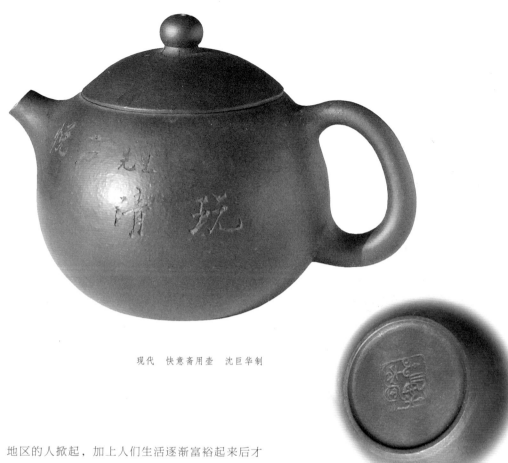

现代　快意斋用壶　沈巨华制

地区的人掀起，加上人们生活逐渐富裕起来后才有了能力和条件欣赏和把玩紫砂壶。不过紫砂今后的发展还有待年轻人从文化方面进行努力，目前的紫砂工艺有不少提高和发展，但没有出现如"曼生十八式"般的经典之作，因为没有在学养和艺术上很有成就的人与陶艺家进行合作，所以这种高度在目前还达不到。

边平山：紫砂的历史很长了，我见过的最早的紫砂容器是唐代的，但是没有太多的相关资料可以考证，人们真正重视紫砂是从明代开始的。由于饮茶方式的改变，茶具也随之改变，到了明清以后茶叶都是用小壶冲泡，而紫砂从特性和工艺上都非常适合用于茶壶的制作，因此紫砂壶便出现和发展起来。紫砂的工艺非常纯熟，但是一把好壶的出现不仅需要高超的紫砂工艺还需要文化的支撑。明清之后许多文人参与介入到茶文化和紫砂壶的制作中，与制壶艺人一同将其欣赏品

味附加到紫砂壶中，如著名的"曼生壶"。陈曼生的"曼生十八式"即是把他自己对于造型、内涵的要求与紫砂壶工艺的结合。紫砂壶和其他艺术品一样，看的是它的气质、格调和品味，如果不能表现好这些方面，工艺再好也达不到艺术品的标准。

（吴悦石先生和边平山先生因为时间关系未能到现场，他们的谈话是后补的录音。）

汪为新（以下简称汪）：明人周高起在《阳羡茗壶系》一书里对宜兴的紫砂壶赞不绝口，认为用宜兴的紫砂壶泡茶之佳，尽得茶香，而历代文人在紫砂壶冲泡茶的基础上附加了更多的文化价值，因此至今，一直为人们珍赏。

徐志伟（以下简称徐）：现在对紫砂壶历史的

兴起，一般公认的说法就是从金山寺开始，金山寺的童子供春即是紫砂壶真正的创始人。但是现在考古界很多人以考古发现的资料称，紫砂器最早从魏晋时期就开始使用了，不过我认为紫砂的兴起还是在明代中晚期，因为当时饮茶的习惯发生了很多的改变，从唐宋时期的大壶煮茶转变为这一时期的小壶泡茶。饮茶习惯的改变使紫砂壶的种种优点如保温时间长、不烫手、透气性好等特点都显示出来了。

汪：紫砂究竟是从什么时候开始使用的对于我们来说其实不重要，它肯定是中国茶文化大环境陶冶下的产物，比如说继供春后的董、赵、元、时四家的文巧与精美，都上升到了把玩与收藏的"大雅"之境，还有清人陈鸣远，他的壶造型很像今天的陶艺，我还挺关注他，他的壶造型像树桩、梅花桩、栗子、花生等，被人们叫"花货"，什么叫"花货"？也是一种区别于他人的一种创造，可能这种造型在今天的陶艺界可算不了什么，但在清代那是了不得，因此我主张谈谈紫砂壶的原因是，关注它的文化背景，关注它在历史时期的兴衰，再说很多材质我们已经介绍过了，这两年紫砂壶好像玩的人很多，是把壶都供起来，但是真正对紫砂壶有认识的人并不多，所以我们可以从紫砂壶的艺术性方面来谈一谈，看看紫砂壶离文化人有多近。

徐：紫砂壶本身所具有的文化性和艺术性是无需怀疑的，它是文人的雅玩，作为一种文化的载体传承下来的，明清时期的文人参与到它的设计与制作中去，代表性的人物就是陈曼生了。这些文人将制作的工匠请到家中进行制作，制作的过程中将自己的趣味与喜好融入其中。这种文人与工匠直接交流产生的作品，格调高雅，将普通的生活用具上升为可以欣赏的艺术品。饮茶品茶作为文人雅好也有很长的历史。

王赫赫（以下简称王）：文人参与壶的设计，但是并非直接制作。

徐：陈曼生的名气那么大，作为西泠八家之一的他也许刻过，但谁也不敢说某把壶就是他刻的。

申晓国（以下简称申）：古人刻法基本上就是双刀刻法，很讲究力度深浅，深了会刻坏壶身，浅了又不饱满。现在很多刻出来也是飞刀。

汪：以前的即使是工匠，书法都比现在的书画家好，毕竟当时的书写工具就是毛笔。当时的篆刻家应该也能刻，只要多刻几次掌握了材质与轻重就能刻好，比起工匠本人更能掌握轻重。现在的工匠虽然有国家工艺大师这样的名号，但是肯定与古代的前人无法相比。我看过很多碑，现代人用毛笔去临是怎么都临不好，比如王羲之的《十七帖》，原拓本非常得好，说明当时的工匠水平确实很高，确实是理解了书法才能刻。启功先生说用笔去临刀的感觉是很难临出来的，这也说明今天书、刻不能一致的现象，以前的刻工，包括这些刻壶的工匠都是不用打稿的直接拿来就刻，感觉非常熟练。

申：以前的壶在各方面都做得很到位，先看壶的形状，再构思绘图，使壶的形和题材等合得很好，现在很多都是什么都不考虑，拿起一个壶就开始画。

汪：上次一起去宜兴了解了整个制作过程，紫砂壶并不是全都以手工完成，像"僧帽壶"这样的造型就以手工辅助，大致先用模子做出，再动用各种工具去修，并非完全以手工制作。

徐：我过去收藏过许多马家窑的陶瓷，最早就是盘条，能看出盘条的痕迹来，后来可能也采用拉坯的方法，现在机器做的也很好，但是没有手工制作那种浑朴的感觉了。

申：机器也是作为辅助，身和底和嘴等相接的

现代　快意斋用壶　顾景舟制

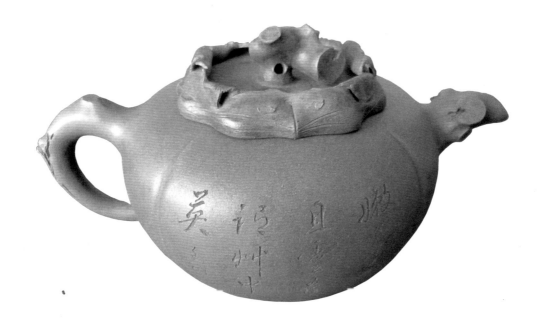

清末　段泥柿子壶　紫阳堂藏

时候也需要技术才能做好，包括打磨，这些程序在当地也是传承和保护了很长时间了。

徐：另外，古人再怎么风行也是在文人雅士、达官贵人这个很窄的面上流行，他们能够为此投入大量的时间、精力和财力，一般老百姓也不会有这么多讲究的。现在的批量生产是无法和当时相比的，无论什么产量一大就不可能要求太高的品质，不可能完美。

汪：就像过去对饮茶的讲究，生产时就不是现在这样大片大片的量产，几个文人谈（品）茶，在山里用很小的一块地方雇人种茶，别人种好后将茶送到他们面前让他们品茶，他们品评一番后这茶的名气就出来了。种茶的人不一定喝茶，我在杭州玉皇山看到许多茶农，他们也都不怎么喝茶而是喝凉白开，逢年过节喝点茶，主要还是卖茶。

申：喝茶的人数，喝茶的壶的大小，什么茶用什么壶、什么水来泡，水温和泡茶的时间等都很有讲究。而现在大多没有这对茶的文化的讲究，只说茶的保健减肥等实用功效了，很世俗很实用的理解。

汪：看以前的紫砂壶的石瓢，就觉得是那种穿对襟长衫的人，像员外似的端着一个小壶到处转悠，其实这就已经很世俗了。看唐云先生收藏的那些壶基本上就是在家供着，不会随意拿来使用，更不可能端着到处转悠，看他收藏的这些壶的确很好，可能从工艺和制作上来说是顶级的吧。而陈曼生的壶名气之所以那么大，是因为杨彭年做的壶，加上陈曼生的铭，附加的元素就多了。

徐：据说是陈曼生设计的样子，尤其这把笠荫壶名气最大，到处都在引用，这采用了葫芦的造型。

申：对，还有梨形壶、瓜形壶，也有采用青铜器的造型等等，造型也反映了那个时期的时尚和趣味，前段时间有些名人也去宜兴做紫砂，做出皮包状的造型来表达所谓的创新。

徐：这就比较庸俗了，虽然也算创新，但

"创新"也分高低级别，大众的趣味并不一定很高，东西做得过于工艺化。

王：现在提倡艺术生活化，生活艺术化，生活用品似乎也是艺术，但有些东西一经传播就变得庸俗化。

徐：为什么有的壶只要按住出气孔，茶就不能倒出来，其实壶的制作来说其功能应该是首要的，保温、透气，充分体现紫砂的优点，在满足功能的基础上才追求更高的品味。陈曼生的名气大在于他刻的都是好壶，再加上他作为文化人的附加值，引得很多人收藏，历代篆刻的人很多，也不见文彭、沙孟海、齐白石刻壶，说明首先刻壶的人是喜欢壶的人，喜欢玩这些东西。唐云为什么喜欢壶，他首先喜欢玩，谢稚柳也喜欢，对文人来说，玩是最重要的，这对他们的创作也是一种激发。当年董其昌就喜欢请制壶家到他家去制壶，包括刻竹的艺人去帮他做文玩的东西。经济上生活上富裕到一定程度后一种雅好，就要求自己的东西一定要是最精的。

汪：实际上以前上海几个画家经常聚在一起，画各自拿手的，然后将聚在一起的成果留给做东的主人，下次又再聚到另一个人家中，而且相互赠送文玩清供。经常聚会交流，每个人案头上都有些小东西，像石瓢这样的紫砂，文人也爱攀比，也有虚荣心。

徐：其实紫砂做的并非只是壶，也请紫砂名家做些文房器物，同样非常雅致。

申：宜兴这个地方的人对文化的积累挺重视。

汪：不过我总觉得现在的壶没有太大价值，尽管是某某名家或国家工艺大师的作品，他们做的东西对于造型、布局等都不考究，其实刻些行书、草书等并不好看，什么造型刻什么题材是很讲究的，像我们当下写信一样，也不讲究了，即便拿毛笔写信，格式都是乱来的，古人写信的行文格式都有严格的规定，现在的人根本就不明白。

徐：就算写信的人懂，看信的人也不一定懂。紫砂壶有现在这样的名气，其实是因为文人把它作为文化的载体对待，它不仅仅只是一种生活用具，更是一种文化。

王：我认为紫砂如果要在当代走出来，还不能光靠宜兴那一小块地方，有种认知就只有在宜兴做的紫砂才是最好的，似乎也并不全对。

申：其他的地方也有紫砂，但是怎么做，很多工艺方面的技术的确无法和宜兴相比，这也是代代秘传的，再加上紫砂粘土资源也日渐紧缺，不允许随意开采。像宜兴，原料到了以后，也不是一个紫砂工人就能从头到尾地完成，从原料到成品是由许多工人分别负责各自的步骤来完成的，据称是需要七十二道工序制作的，如果没有严格规范的管理，最后很难出好东西，这就是一个产业，以前的工匠按工序来做也做不了太多紫砂壶，现在不是那样了。

汪：作为材质来讲，就像宣纸，一个好手来画就能更充分的体现宣纸的价值，但是一个画得不好的人去用，好宣纸也可惜了，而且现在的社会文化背景很难有真正大师出现，艺术的各个领域瓷器、陶器、玉器，整个环境来出不了什么大气候的人物，做壶也与人本身的品德有关，人格高壶的品质也好。如果像现在这样给钱就做，不管成品质量，肯定是做不出精品的。像你说的放一堆钱在那里让做壶，觉得做不来，我们画画也一样，谁把钱放在那里让咱画，我什么感觉也没有。这都是相通的，我们画画的来聊这个话题，不一定要让做壶的朋友来谈。我去江西看了一朋友收的瓷器，都是些小东西小把件，陈列用的底托都是他自己用做的，材质从紫檀到石质的都有，做得精彩极了，据说一个月的时间都不容易做成一个，当然做这底托纯粹是兴趣和喜好，在

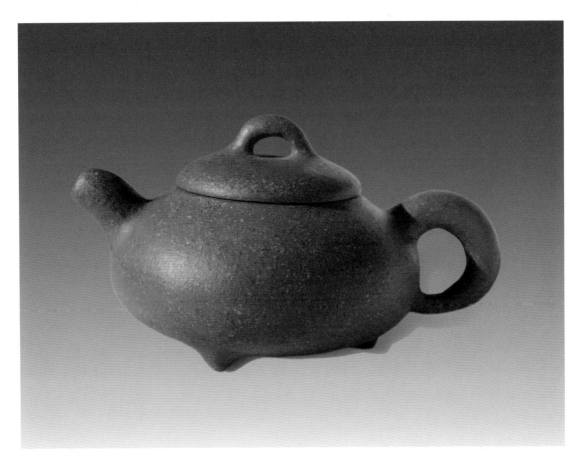

上班之余不掺杂名利，所以都是精工细作一再修整，几十年累积下来做了几十个，所以在这种无求的情况下才能静下心来做东西。

申：可能是技术进步了，不过大量做壶还是很难想象，光是接壶嘴壶把，就有好多工作得做，"大师"在其中只是设计和指导，具体完成由他的工作室里的人来完成。而这种量化了的东西肯定不精。我们看到流传下来的经典的造型制作的其实没有几件，问一个人这辈子满意的作品有哪些，他可能也没几件，以前的交通、通讯等都不方便，要哪天托人骑马跑去宜兴告诉制作的人订五把壶，实际拿到壶可能已经一年半载过去了。

徐：像咱们画画一样，没人催促的情况下一幅画可能一个月才画好。

申：以前的人是向内的，要很完美地呈现自己的作品，现在是外向的，好多标准他人本来就是错误的，再按照他人的标准去做，肯定做不出好的东西了，就是刚才说的，环境封闭了，只能思考自己内在了。

徐：所以从收藏角度来说，古代的作品从材质、做工、艺术性各方面都经过了几百年时间的检验，现在的作品很难证明其价值。

汪：每次看敦煌的壁画都有不同的感受，在这些壁画面前我们都应该拜倒，无论东方还是西方的艺术家。那些画师就是封闭在洞窟中，周围一二百里都没有人烟，想找个人说说话都难，就靠绘制壁画养性子，他能画不好吗？上次看到一

批在日本高台寺藏贯休画的罗汉，线条那样厚实而灵动，后来的画家包括唐代的阎立本等都是无法与之相比的，造型生动传神，感觉只有完全自我的状态才能画出这样的画。我们看现在的工笔，画些明暗关系在上面，其实不是高明的画法，人家用线就能表现这些明暗转折，这才高明。紫砂壶也一样，只有静得下来才有可能有传世的作品，像琉璃厂、潘家园那些摆满架子都叫紫砂壶，但没有成器的。

徐：好多民间工艺也都秘而不传，因为这些秘密往往一点就通，大家都明白了就不是什么秘密了。

申：市面上知道的紫砂壶就是三点一线：壶嘴、壶盖、壶把等简单的规律，实际上还有许多这样的标准需要注意才行，好的壶叫慢工出细活，他会不停地比较，差一点点都不行，做到最好。

王：其实工艺上的数据等现在的科技扫描也很容易测出被人掌握，真正还是其中的气息很难被掌握，以前大师做出的东西和成批做出的东西在感觉上就是不同。

申：数据肯定是有的，但是现在做的过程中为了快也不考虑这个数据了。

徐：大师多年的修养、经验和技术积累的手感可以很好地把握制做的过程，出的成品也不是单纯而生硬的数据的结合，就是大师所具备的素质在起作用。

汪：紫砂壶的创新和绘画的创新也是一样，创新容易，高级的创新和低级的创新是有区别的。

徐：说到"创新"，我记得某个画论中对这个"新"和"旧"的定义很好，这句话是"去陈则古，古则新"，我非常认同。"古"和"旧"是两个概念，有的人临摹的古画一看就觉得像古

代的画，但是看起来很旧，不像现代人画的，那就不是"新"；有的人虽然画的是当代题材，但是笔下很有古意，这就是"新"。将高古的气息传达出来也是"创新"，只要能表达现代人的情怀，也是就是"新"。古人有说"笔墨当随时代"，同时也有"用笔千古不易"的说法，老是在说创新，帕瓦罗蒂就一首《我的太阳》，没有人能超越。

申：以前的人对于从事的事情有殉道的精神，这种殉道的精神是把自己的一辈子都投入到那件事里去，是一种宗教精神。

汪：我们谈紫砂壶也是谈一种传统文化，文革以后传统文化被解构得体无完肤了，至今日对真正的传统文化有认知的在极少数，有些人开口闭口谈"传统"，事实上这个"传统"的概念是很模糊的，对于自身都不理解的概念，要谈恢复或传承都难。

王：谈紫砂这个形式，这个经典为什么成其为经典，出处在哪里，时大彬的壶或陈曼生的东西为什么古雅，我们可以从科学角度分析得出数据，认为数据不对就没有味道了，但这种形制究竟是从哪里来的，是从玉器、青铜器还是瓷器中产生的。我们的瓷器、陶器的制作是建立在这种文化上的，是有依据和基础的，并不是说我们要回到这种形制，一个时代有一个时代的风格和气息，应该是拿我们时代的经典去和过去时代的经典比较，然而如何把我们时代的经典制作出来才是重要的也是特别困难的。这些数据不是单纯的数字，而是有文化积淀来支撑的，所以我们的教育应该回到这里，离传统越近越好，知道什么是传统才知道怎么去创新。贺天健的有句话说得很有道理，原话记不得了，意思是"不能创新的人其实是对传统理解不深的人"。也就是他不古也就新不到哪里去。

徐："古"和"旧"是两个含义，"古"是一种古典、古雅，不是陈旧。"旧"只是一种表面的

东西，"古"是内在的实质。现在有的就是这种伪的"传统"，所以看现代人的作品还不如看清末民国时期的壶呢。曼生壶绝对有受到清代对青铜器等金石学研究风潮的影响，从对商周青铜器的欣赏中获取灵感和启发，将这些体验融入他的作品形制的设计创作当中。

汪：中国对审美的标准和概念都用一些如"神韵"、"气韵"的词汇表达，而不是数字比例等，让你只能去感知而非触摸，音乐也讲的是"音韵"，对诗歌也讲"韵律"，这都不是一个工业概念，也是与西方最大的不同。

王：中国人在描述这个东西的时候都是假设对方明白自己的意思，知道共同标准的情况下来说的，所以我经常反对所谓的"中西结合"，这两种文化的思考体系完全不同，是两种逻辑，可以相互参照，但不能混合使用，否则就会产生误读和误解。

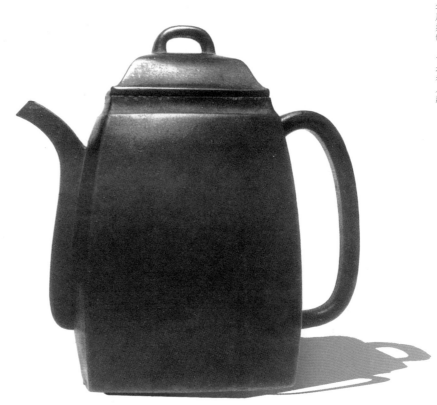

明末　茶叶罐

朝饮木兰之坠露兮，
夕餐秋菊之落英。
屈原《离骚》

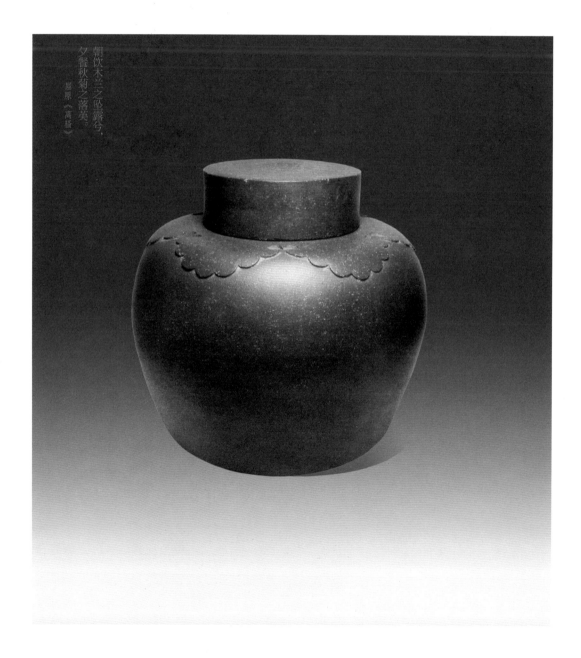

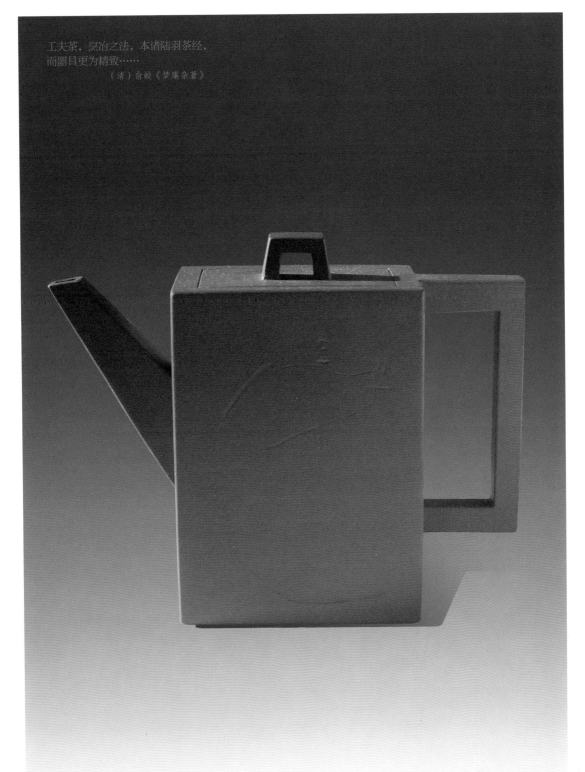

工夫茶，烹冶之法，本诸陆羽茶经，
而器具更为精致……
（清）俞蛟《梦厂杂著》

论道
一家言

GU REN SAN YI
PINYI CULTURE

文 / 郭熙等

林泉高致·山水训·画诀　　宋/郭熙、郭思

山以水为血脉，以草木为毛发，以烟云为神彩。故山得水而活，得草木而华，得烟云而秀媚。水以山为面，以亭榭为眉目，以渔钓为精神，故水得山而媚，得亭榭而明快，得渔钓而旷落。此山水之布置也。

山有三远：自山下而仰山巅，谓之高远；自山前而窥山后，谓之深远；自近山而望远山，谓之平远。高远之色清明，深远之色重晦，平远之色有明有晦。高远之势突兀，深远之意重叠，平远之意冲融而缥缥缈缈。其人物之在三远也，高远者明瞭，深远者细碎，平远者冲澹。明瞭者不短，细碎者不长，冲澹者不大。此三远也。

山有三大：山大于木，木大于人。山不数十重如木之大，则山不大。木不数十重如人之大，则木不大。木之所以比夫人者，先自其叶；而人之所以比夫木者，先自其头。木叶若干可以敌人之头，人之头自若干叶而成之，则人之大小，木之大小，山之大小，自此而皆中程度。此三大也。

山欲高，尽出之则不高，烟霞锁其腰，则高矣。水欲远，尽出之则不远，掩映断其派，则远矣。盖山尽出，不惟无秀拔之高，兼何异画碓嘴？水尽出，不惟无盘折之远，何异画蚯蚓？

正面溪山林木，盘折委曲，铺设其景而来，不厌其详，所以足人目之近寻也。旁边平远峤岭，重叠钩连缥缈而去，不厌其远，所以极人目之旷望也。远山无皴，远水无波，远人无目。非无也，如无耳。

凡经营下笔，必合天地。何谓天地？谓如一尺半幅之上，上留天之位，中间方立意定景。见世之初学，遽把笔下去，率尔立意，触情涂抹满幅，看之填塞人目，已令人意不快，那得取赏于潇洒，见情于高大哉？

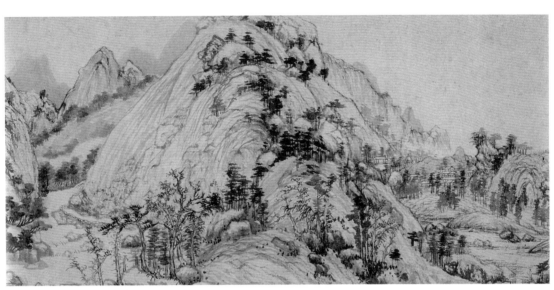

<div style="text-align: right">元 黄公望 富春山居图（局部）</div>

写山水诀　元/黄公望

　　画石之法，先从淡墨起，可改可救，渐用浓墨者为上。

　　石无十步真。石看三面，用方圆之法，须方多圆少。

　　董源坡脚下多有碎石，乃画建康山势。董石谓之麻皮皴，坡脚先向笔画边皴起，然后用淡墨破其深凹处，著色不离乎此。石著色要重。

　　董源小山石谓之矾头，山中有云气，此皆金陵山景。皴法要渗软，下有沙地，用淡墨扫，屈曲为之，再用淡墨破。

　　画石之妙，用藤黄水浸入墨笔，自然润色。不可用多，多则要滞笔。间用螺青入墨亦妙。吴妆容易入眼，使墨士气。

　　画石之法，最要行象不恶。石有三面，或在上，或左侧，皆可为面。临笔之际，殆要取用。

绘宗十二忌　元/饶自然

　　画山，于一幅之中先作定一山为主，却从主山分布起伏，余皆气脉连接，形势映带。如山顶层叠，下必数重脚，方盛得住。凡多山顶而无脚者，大谬也。此全景大义如此。若是透角，不在此限。

松壶画忆　清/钱杜

　　瀑泉甚难，大痴老人亦以为不易作。须两边山石参差错落，天然凑合而成为妙。略有牵强，便落下乘。水口或用碎石，或设水阁桥梁，皆籍可藏拙，此为初学者言之耳。

　　画水：势欲速，笔欲缓，腕欲安，意欲安，大旨如此。水有湖、河、江、海、溪、涧、瀑、泉之别。湖宜平远，河宜苍莽，江宜空旷，海宜雄浑，溪涧宜幽曲，瀑泉宜奔放。勿论何种水，下笔总宜佐以书卷之味方免俗。

　　网巾水赵大年最佳，其后文五峰可以接武。其法贵腕力长而匀，笔势软而活。

　　郭忠恕画《清济贯河图》一笔贯四十丈，安能有若是之长笔？大抵笔墨相接处，泯然无痕耳，此即画水之法。

南社北走养天真

文 / 许宏泉

柳亚子（1887-1958），苏州吴江人，中国诗人，国民党内左派。原名慰高，号安如，改字人权，号亚庐，再改名弃疾，字稼轩，号亚子，早岁在乡从陈去病、金天羽游，1905年加入国学保存会。后至上海加入光复会、同盟会。创办并主持南社。民国时曾任孙中山总统府秘书、中国国民党中央监察委员、上海通志馆馆长。中国民主同盟中央执行委员。1949年出席中国人民政治协商会议第一届全体会议。建国后，任中央人民政府委员、全国人大常委会委员。其诗高歌慷慨，亦工词。著有《磨剑室诗词集》和《磨剑室文录》，另有《柳亚子诗词选》行世。

昔读郑逸梅《南社丛谈》，觉得那是一个多么令人向往年代，那些人，那些事……后来，渐渐地我似乎并不太喜欢他们，虽然其间不乏苏曼殊、黄宾虹、黄晦闻、吴梅等可爱之人。事实上，南社中人缺的不是风雅，不是诗情画意，但好像总缺少点什么，那便可能是风骨——尽管他们举的旗帜是反清。如柳亚子在1923年发表《新南社成立布告》称："它底宗旨是反抗满清，它底名字叫南社，就是反对北庭的标志了。"事实上，南社成立之初，高旭在《南社启》中即云："社以南名，何也？乐操南音，不忘其旧。"又云："窃尝考诸明季复社，颇极一时之盛。其后国社既屋矣，而东南义旗大举，事虽不成，未始非提倡复社诸公之功也。"似乎隐约暗示它的宿命，最终只是一群文人的"雅集"，

弄弄琴棋书画，南社虽日渐并迅速膨胀，但所谓"革命"的宗旨却不了了之。即在学术上也终是文人相轻，一锅稀粥。

当然，文人自有文人的脾气，比如这位柳盟主，即曾因学术主张与诸子不和，一气之下作《谢南社诸子》拂袖而去：

七子声华几百春，只难位置眇山人。中原坛坫如相询，我是孤吟谢茂秦。（《南社纪略》）

柳虽自比谢榛，然南社毕竟与"后七子"不可同日而话也。柳盟主的惆怅隐寓言辞。他的拂袖而去，在我看来，并非仅以文人耍耍意气可以说的过去的。窃以为，在柳亚子看来，南社终归是离不开他的，所以他可以随去而随来。出走是态度也是一种策略。

1913年3月，南社第八回雅集，姚石子书记员果然提出："要维持南社的生命，非请柳亚子重行入社不可；而要柳亚子重行入社，非尊重他的主张，修改条例，改三头制为一头制不可"。这一次，柳亚子拒绝了。是秋（10月16日）的九回雅集，姚石子又修书劝驾，还是不了了之。

如果柳亚子果然执意肥遁林下，无意出山，他又何必自作多情写出一份《我和南社的关系》呢？首先他很矫情地自解："我何必老是坚持不接受他们的劝驾呢？"接着极其鲜明地发表自己的看法：

一来，当然是前车可鉴，旧恨未忘；二来，从前我是主张编辑员单独制的，现在，又发现着这办法的不够了。因为顾名思义，编辑员的权限，只是编辑而已，管不着其他的事情。而我这时候的主张，以为对于南社，非用绝对的集权制，是无法把满盘散沙般的多数文人，组织起来的。我就想进一步的改革，要把编辑员制改为主任制。

并有十分具体的"改革"办法。柳亚子将其"苦心孤旨"向姚石子阐明，话说到这份上，山是可以出的，就看南社这边将如何作出选择。1914

年3月的十回雅集，为了"屈迎"柳盟主复归，修改社条，将柳亚子的"思想"和"理论"全部写入《第六次修改条例》，尤将原来的入社条例"品行文学两优、得社友介绍者（或得社友三人以上者）即可入社"，改为"本社以研究文学，提倡气节为宗旨。赞成本社之宗旨，得社友介绍者，即可入社"。"赞成"云云显然已有点"律法"的意思，也意味着确立盟主至高权。虽然柳亚子在"建议"中谈到民主选举，但最后他必须强调："书记、会计和干事，都是担任事务方面

的人才，在集权制范围以内，是不需要推举或选举，而应由主任委托；在必要时，还可以由主任自己兼职的"。这种具有"民主"意识的带着浓厚启蒙意味的"选举"制度，可谓早期的中国特色民主集中制。当柳亚子确认自己的理论被完全写入章程，掀髯一笑，慨然允许，又回到了南社。

民国二年（1913年）3月20日，南社文选编辑宋渔父被刺，宁太一亦殉义武昌。而随着"二次革命"失败，"同志逃亡星散"。（柳亚子《南社纪略．我和南社的关系》）。柳亚子促成的《第六次修改条例》正是在这一背景下产生的。郑逸梅回顾这次曲折的"革命"称柳亚子也说"这次的修改，在制度上是有些革命的涵义的"。（《南社丛谈》．《南社社友事略》）

或许，我们可以以为，柳亚子的"主任"集权负责制（当然，也是要通过社员选举的过场的）对改善文人社团的随意溃散，即柳所谓的"满盘散沙"局面具有相当的积极意义。但同时我们也看到，柳亚子的这次"张园革命"成功，实则是确立了自己在南社的领导地位，乃至成为一时代文坛骚主，或许不可以说柳亚子有作领袖的野心，但不是不可以说柳亚子确实有做风雅总持的欲望。而且，要做就做得纯粹，做得痛快，在此，联想当年柳亚子所吟"我是孤吟谢茂秦"就当别是另一番滋味呐。

进一步说，张以文人雅集的社团到底要不要"集权"？事实上，自古以来，文人集会大抵是一时兴起，兴了则散。柳亚子正因看透了这点，所以，他要以"忍辱负众"之姿态，促使南社修改章程，因为，作为文人的柳亚子，血液里是涌动着革命的热情的。

然而，毕竟是书生，文人的生性散漫，乃至无行，最终的结局还是要"自由"，"散漫"，复归"满盘散沙"的。况且南社成员流品驳杂，分支繁多，贪大贪奇。乃至辛亥后，柳亚子再次有了"危机"之感。"神州沉陆，棋局份拏"，仅以文人的风流自许是难以成就南社"大业"

的。

柳亚子在确立南社领导地位的日子里，确实全身心地投入其工作状态，如重新启编出版《南社丛刻》。半年多时间，出版了五集之巨。

乃至1917年，南社再次面临危机。

这一次的"危机"，可以说，仍是"书生意气"为缘起，因"唐宋之争"的学术主张，导致南社的分裂和改组，不能不说，南社最终只是一个文人的雅集，而非"革命团体"。虽然不确切具体的缘起，蔡哲夫（守）首先拉起弹劾柳亚子的大旗，主张分组独立。遂又有《南社广东分社同人启事》发于《中华新报》，推举高吹万（燮）为南社主任。接下来，柳、高的短兵相接使得南社分裂到了无法挽回的地步。或谓柳氏"傲慢自是，专尚意气"（高吹万与蔡哲夫书）。心鄙其人，但他还是坚却主任之职。他在《复黄病蝶书》中称：

当日南社发起之初，弟固不欲与于其列，然亚子等仍强以拙著编入社集，久之又久，始填入社书寄去。《南社》一二集中，社友多有印诗文集者，巢南、亚子皆来信，属弟印集，弟又坚却之。即编辑之职，囊年亦曾谬荷被举，弟以精神势力均不逮亚子，乃让与之。凡此数者，在亚子当然一一记忆，岂有至今日，而欲起夺其主任一席以为名也！（见《高燮集》二《信札》）

又：

夫主任事劳，以弟之日不暇给，而精力亦有所未逮。以言其利耶，则本无利之可图；以言其名耶，则南社自近年以来，人才太杂，选政尤滥，有识者方引而远之。弟亦窃抱悲观久矣，岂愿出而执牛耳哉！（《中华新报》1917年10月14日）

高氏直陈自己自始至终不欲参与南社的思想，就更不欲作什么任职挂帅之累了。高吹万毕竟悠闲文人，生活富庶，日子滋润，作作文人雅集排遣闲闷可以，主要还是他不欲浪费许多心思精力。

事至如此，柳亚子很失望，"一味的不高兴，态度全归于消极"（《南社纪略》）南社也最终消失的新文化运动的视野中。

此生乞大居别久甚念 此安無垠迅老嫁娶
之届宵耗毛君立匮了晚 我有名屋悦栈
我照爱先司先 查角伟生到何如還我报方可照而
之又不如此更此年的追宜公寫佐
宗不愛村以吾往在故侈行炎
神与多川谢在先完与祁明以
獨多村署把之
先民

弓弟

柳亚子于南社，不可谓功劳不大，或谓南社三十年，"若无柳亚子负责主持，恐防早成一盘散沙"。柳亚子确实付出了才力、心力和劳力，尤其为《南社丛刻》可谓用心良苦，承担巨大而艰苦的工作。当然啦，柳亚子的辛勤和汗水也没有白白付出，如劲草《南社影事》所称：

平心而论，名誉上的报酬，也不菲薄，"柳亚子"三个大字，几乎全中国妇孺皆知，也未始不是苦心孤诣，主持三十年南社努力所换来的代价罢！（《南社研究》【6】中山大学出版社1994年版）

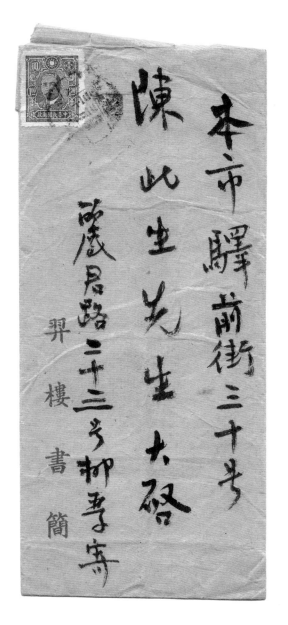

本市驿前街三十号
陈此生先生大启
丽君路二十三号柳季寄
翚楼书简

这一点柳亚子先生心里很明白。

余十眉曾对朋友说过"亚子人真是天真"。天真也许是文人的本色吧！晚年柳亚子不是想让他的"诗友"毛泽东将颐和园给了他吗？"真是天真"。不过，柳亚子毕竟是个明白人，他过去曾将斯大林和毛泽东比将"大儿斯大林、小儿毛泽东"或"兄事斯大林、弟畜毛泽东"，对毛泽东，他确实是有"敬畏"的，1949年5月1日，柳亚子有幸与毛一同泛舟昆明湖，此前，他已奉命于4月25日从六国饭店搬到颐和园益寿堂。再之前3月28日，他写了《感事呈毛主席一首》，4月29日，毛作《和柳亚子先生》诗，一同发表，遂举国风靡。"牢骚太盛防肠断，风物长宜放眼量"，也算毛对柳诗友的一次警醒吧。收到主席的和诗，柳亚子当天又即兴作《次韵奉和毛主席惠诗》和《叠韵寄呈毛主席一首》以表感激之情。并将自己和领袖唱和的诗词手迹用金丝绒装帧挂在客厅醒目处。据说，柳亚子当年的《感事》诗附在"红宝书"后发表，遭到不少文人的非议，当然其出发点是柳的个人主义倾向严重。不过文人的狭隘和自私罢了。

柳亚子与领袖另一共同爱好，是书法。在当时，书法已成"腐朽产物"，惟领袖和柳亚子、郭沫若等少数人可以享用。

柳亚子作书，亦名士派头，逸笔草草，恣肆潇洒，极尽风流偶傥。郑逸梅曾说他的尺牍文稿，时间既久，自己也识不得了。

柳亚子致陈此生札，字迹犹可辨认：

此生兄大鉴：别久綦念。小女无垢近患咳嗽，已两月，欲乞省立医学院或省立医院检查身体（或照爱克司光），未知何处医生较有学（经）验？而兄又于何处有熟人，希酌定。写一介绍信寄下，以便持以前往，应较便利，费神千万，拜谢之乞，即此专祈。顺颂俪（安）柳亚子 谨上 三月卅日 夫人均此。

这封平常的书信，倒是充满着温馨的世情。

关于章太炎先生二三事

文 / 鲁迅

章太炎（1869-1936），名炳麟，字枚叔，初名学乘。后改名绛，号太炎。早年又号"膏兰室主人"、"刘子骏私淑弟子"等。中国浙江余杭人，清末民初民主革命家、思想家、中国近代著名国学大师。著名学者，研究范围涉及小学、历史、哲学、政治等等，著述甚丰。

前一些时，上海的官绅为太炎先生开追悼会，赴会者不满百人，遂在寂寞中闭幕，于是有人慨叹，以为青年们对于本国的学者，竟不如对于外国的高尔基的热诚。这慨叹其实是不得当的。官绅集会，一向为小民所不敢到；况且高尔基是战斗的作家，太炎先生虽先前也以革命家现身，后来却退居于宁静的学者，用自己所手造的和别人所帮造的墙，和时代隔绝了。纪念者自然有人，但也许将为大多数所忘却。

我以为先生的业绩，留在革命史上的，实在比在学术史上还要大。回忆三十余年之前，木板的《訄书》已经出版了，我读不断，当然也看不懂，恐怕那时的青年，这样的多得很。我的知道中国有太炎先生，并非因为他的经学和小学，是为了他驳斥康有为和作邹容的《革命军》序，竟被监禁于上海的西牢。那时留学日本的浙籍学生，正办杂志《浙江潮》，其中即载有先生狱中所作诗，却并不难懂。这使我感动，也至今并没有忘记，现在抄两首在下面：

狱中赠邹容

邹容吾小弟，被发下瀛洲。快剪刀除辫，干牛肉作餱。英雄一入狱，天地亦悲秋。临命须掺手，乾坤只两头。

狱中闻沈禹希见杀

不见沈生久，江湖知隐沦，萧萧悲壮士，今在易京门。

並沒有去記，況在抄兩首在下面——

獄中贈鄒容

鄒容吾小弟，被髮下瀛洲。快剪刀除辮，乾牛肉作餚。英雄一入獄，天地

亦悲秋。臨命須摻手，乾坤袛雨頭。

獄中聞沈禹希見殺

不見沈生久，江湖知隱淪，蕭蕭悲壯士，今在易京門。嫋嫋秋蟲語，文章

總斷魂。中陰當待我，南北幾新墳。

一九〇六年六月出獄，即日東渡，到了東京，不久就主持「民報」。我愛看這

「民報」，但並非為了先生的文筆古奧，索解為難，或說佛法，談「俱分進化」，

是為了他和主張保皇的梁啟超鬥爭，和 的 鬥爭，和以「紅樓夢」為成

佛之要道」的 鬥爭，真是所向披靡，令人神旺。前去聽講也在這時候，但又

並非因為他是學者，卻為了他是有學問的革命家，而以直到現在，先生的音容笑

关于太炎先生二三事

前一些时，上海的官绅为太炎先生开追悼会，赴会者不满百人，遂在寂寞中闭幕，于是有人慨叹，以为青年们对于本国的学者，竟不如对于外国的高尔基的热诚。

这慨叹其实是不得当的。官绅集会，一向为小民所不敢到；况且高尔基是战斗的作家，太炎先生虽先前也以革命家现身，后来却退居于宁静的学者，用自己所手造的和别人所帮造的墙，和时代隔绝了。纪念的人，自然也许将为大多数而忘却，经也许将为大多数而忘却。

我以为先生的业绩，留在革命史上的，实在比在学术史上这要大。回忆三十余年之前，木板的《訄书》已经出版了，我读不断，当然也看不懂，恐怕那时的青年，这样的多得很。我的知道中国有太炎先生，并非因为他的经学和小学，是为了他驳斥康有为和作邹容的《革命军》序，竟被监禁于上海的西牢。其中印载有先生狱中所作诗，却并不之难懂。这使我感动，也至今还记。浙江潮，印载有

吉，並世亦無第二人：先哲的精神，後生的楷模，謹在於茲。迨有文傥，句結小報，

意也。章太炎先生以自鳴得意，固其真，小人不致成人之美，尚且姚好掘大樹，丁笑不已「！」

笑不已「！」但革命之後，先生亦斷為後世計，自藏其鋒鋩。浙江所刻的《章氏叢書》，即駁難攻訐，至於忿詈的文字，都不收入，先前的見於期刊的鬥爭的文章，竟多被刊落，上文所引的詩兩首，亦不見於《詩錄》中。

一九三三年刻《章氏叢書續編》於北平，所收不多，而更純謹，且不取舊作，當然亦無鬥爭之作，先生遂身衣學術的華袞，粹然成為儒宗，執贄願為弟子者綦眾，而無《同門錄》。

於是有《同門錄》成冊。近閱日報，有恢復版權的廣告，有三續章書的記事，可見又將有遺著出版了，但補入先生戰鬥的文章與否，卻無從知道。戰鬥的文章，乃是先生一生中最大，最久的業績，倘使未備，即使未備與否已未必能如我所說。

生和後生相印，活在戰鬥者的心中的。嗚呼！

（十月九日。）

貌，還在目前，而所講的「說文解字」上，卻一句也不記得了。

這也是和高兩基的生受塋彩、死倚哀縈、散失兩樣的。我以為兩個人遭遇的兩句不同，其原因乃在高兩基先家的理想，後來都成為事寶，他的一身，祝是大眾興起，近而達，達可以相共。先生的兩志之達，後乎以不得志。

喜出衰樂，無相連；而先生卻抑鬱之主離仲，但祝為最緊要的。第一是用事賣賣起信心，壇進國民的道德；第二是用國粹影高祝性，壇進愛國的熱腸（見「民報」此更

第六本），卻僅止于高好的幻想。不久，而袁世凱又攫奪國柄，以遂私圖，祝更使先生失望地，佳垂空文，至于今，惟我們的「中華民國」之稱，尚係着賴順于先生的「中華民國解」以為紀念而已，近而諂這一回，己不妄者，恐怕也沒有多多了。

既離民家，漸一起廢，後來的參與投壺，接收餽頌，逐每為論者所不滿，但遠也不過向圭玆，並邺悔節之終。考其生平，以大動章所屬隆，臨滅偽法府之門，大詬袁世凱的包藏禍心者，並世無第二人，七被追捕，三入牢獄，而革命之志，終不屈撓

螭魖羞争焰，文章总断魂。中阴当待我，南北几新坟。

1906年六月出狱，即日东渡，到了东京，不久就主持《民报》。我爱看这《民报》，但并非为了先生的文笔古奥，索解为难，或说佛法，谈"俱分进化"，是为了他和主张保皇的梁启超斗争，和"××"的×××斗争，和"以《红楼梦》为成佛之要道"的×××斗争，真是所向披靡，令人神旺。前去听讲也在这时候，但又并非因为他是学者，却为了他是有学问的革命家，所以直到现在，先生的音容笑貌，还在目前，而所讲的《说文解字》，却一句也不记得了。民国元年革命后，先生的所志已达，该可以大有作为了，然而还是不得志。这也是和高尔基的生受崇敬，死备哀荣，截然两样的。我以为两人遭遇的所以不同，其原因乃在高尔基先前的理想，后来都成为事实，他的一身，就是大众的一体，喜怒哀乐，无不相通；而先生则排满之志虽伸，但视为最紧要的"第一是用宗教发起信心，增进国民的道德；第二是用国粹激动种性，增进爱国的热肠"（见《民报》第六本），却仅止于高妙的幻想；不久而袁世凯又攘夺国柄，以遂私图，就更使先生失却实地，仅垂空文，至于今，惟我们的"中华民国"之称，尚系发源于先生的《中华民国解》（最先亦见《民报》），为巨大的记念而已，然而知道这一重公案者，恐怕也已经不多了。既离民众，渐入颓唐，后来的参与投壶，接收馈赠，遂每为论者所不满，但这也不过白圭之玷，并非晚节不终。考其生平，以大勋章作扇坠，临总统府之门，大诟袁世凯的包藏祸心者，并世无第二人；七被追捕，三入牢狱，而革命之志，终不屈挠者，并世亦无第二人：这才是先哲的精神，后生的楷范。近有文侩，勾结小报，竟也作文奚落先生以自鸣得意，真可谓"小人不欲成人之美"，而且"蚍蜉撼大树，可笑不自量"了！

但革命之后，先生亦渐为昭示后世计，自藏其锋鑢。浙江所刻的《章氏丛书》，是出于手定的，大约以为驳难攻讦，至于忿詈，有违古之儒风，足以贻讥多士的罢，先前的见于期刊的斗争的文章，竟多被刊落，上文所引的诗两首，亦不见于《诗录》中。一九三三年刻《章氏丛书续编》于北平，所收不多，而更纯谨，且不取旧作，当然也无斗争之作，先生遂身衣学术的华衮，粹然成为儒宗，执贽愿为弟子者綦众，至于仓皇制《同门录》成册。近阅日报，有保护版权的广告，有三续丛书的记事，可见又将有遗著出版了，但补入先前战斗的文章与否，却无从知道。战斗的文章，乃是先生一生中最大，最久的业绩，假使未备，我以为是应该一一辑录，校印，使先生和后生相印，活在战斗者的心中的。然而此时此际，恐怕也未必能如所望罢，呜呼！

十月九日

试以汉代音乐文献及出土文物资料研究汉代音乐史

沂南汉墓乐舞百戏画像论丛（一）

PIN WEI CAI ZHI
PINYI CULTURE

文 / 陈万鼐

一、引言

本稿似具有下列各项"差强人意"之处，特作自我介绍于下：

一、山东沂南汉墓出土乐舞百戏画像石，从前已有人将其分为十九幅图版，用汉、晋间记载，作重点"考证"，行之已久。本稿是根据各图版内含重新整合为：（一）"角抵百戏"；（二）"黄门鼓吹"；（三）"鱼龙曼延"；（四）"鼓吹车"等四大体系，逐项叙述，拟达到详人之所略，异人之所同，慎人之所轻，忽人之所谨（清章学诚治学语萃）的目的。

二、本稿对于画像中人物、事物，均经极仔细观察，未尝无新"观点"发现，如"龙戏"中有一伎师，其右胳臂上有一只外来的左手，这是否象征是当时"幻术"（魔术）？有待证实。

三、画像中人物服饰，均经参考正史"舆服志"及近人所著《中国古代服饰史》等专书，详加认定，如"飞剑跳丸"伎师，所穿的"合裆长式裤"，类似"犊鼻裈"，但有差别；"雀戏"中有一伎师，其服饰不同于汉制，却是外国来的"小丑服"，特指出此类问题，以供专家参考。

四、画像中各种汉代音乐、百戏表演节目，均经征录文献资料，予以重新定位，如旧说"戏车"，实是"鼓吹车"，两者是不同之物，但混淆已久；"鱼龙曼延"是"幻术"（魔术）——现代魔术师表演"古彩戏法"中的"鲤鱼化龙"，就是承袭汉代幻术演进而来，这都是比较新颖的看法。

五、本稿虽以沂南汉墓出土乐舞百戏画像为研究对象，而特搜集各种与主题画像相关的图版，繁征博引，汇为论丛，以增广读者见闻及欣赏领域。本稿所采辑汉画像图版，极其精彩，但可能因原画像面积甚大，发刊时制版缩小，以致难于辨识，本稿均用心处理，应算是最清晰的，细心审视，其趣味无穷。

六、本稿"余论"四点，是我多年研究汉代文学、历史、音乐与艺术的一丁点心得，权充"野人献曝"，言之亦颇惭恧！

本稿虽意图达到相当水准，可是心有余力绌，尚待读者批评指教，以便努力修省改进！

二、沂南汉墓及乐舞百戏画像石

一九五四年三月至五月间，山东省沂南县西八里北寨村，清理了一座汉墓。村西频临汶河，东有石山；当地居民仍有以采此山石头为业者，该墓建材均取自此山。山石有石灰岩、砾岩、砂岩等数种。该墓由汉迄今约二千年之久，墓室自然露出地表，早已遭盗掘、破坏，清理时仅存小件文物几种而已，但墓室建筑虽有残损，而大部分保存完整。

此墓东西宽七点五米，南北长八点七米，最高空间二点四五米，墓前有铺地砖。墓室分前、中、后三个主室，前室与中室各有左、右侧室，在中右侧室可以通往与后室平行而不相通的后侧室，此室与后室应为墓葬主夫妇合塚停柩之所。最东北角还有小厕所一间。全墓共有八室，可能是按照汉朝当年家庭格局营造而成。墓室除了建筑部分所具建筑学史之价值，及史迹价值外，尤其墓门、室壁、柱、礎、斗拱、门额、枋子，都镌刻着非常精致的各种雕饰，为汉代画像石艺术价值之翘楚。其中室东面的横额，雕刻汉代乐舞百戏画像，其完整性，为后来出土汉画像所能超轶者，早已蜚声于中外艺坛。

此墓的三个主室重要建筑处，由五十五块绘有图像，面积达数十平方米的画像石构成。画像技法是用不同深浅的浅浮雕表达；在浅浮雕上，又用细线在画面作阴刻纹的雕法。然后在画像已刻出的轮廓，将周边石地剔除，最深者有一厘米左右，使得平凹对比增强，画像的形象，都显得非常突出，因阴刻纹甚深，极富于立体感。这种阴刻纹线条粗细一致，是汉代石刻中，较为进步的手法。墓中画像的构图：对于物体的形象，多采侧面式，而面向左侧，有的同向一个方向延续，有的向中心主体集中，有的平列分散，整个画面虽然是个别形象组成，但它们并不是孤立的，而富有其连环性与故事性，颇能使观众很清楚

领略到画面所要展示的意趣。

墓室画像，可以分为三类：

一、神话类：神话是人类脑海中的一种抽象幻觉，但通过艺术家的巧思及艺术手段，可将其具体呈现出来，成为非常优美而似乎是真实的事物。如墓门的东柱人首蛇身的伏羲、女娲像，还手持矩尺与圆规，表示原始人类征服大自然的情结。

二、故事类：人类崇敬历代伟人的丰功伟烈，有一种见贤思齐、崇功报德的思想，常常假籍这种故事，砥砺自己进德修业。如墓中室南面刻齐桓公释卫姬的故事，这本事见于汉刘向《烈

女传·贤明》"卫姬"传，可以说是给墓葬女主人的箴戒。

三、生活类：当时人类的社会生活情形，与礼仪制度，在画像石上皆有表现，"乐舞百戏"就是此类的一部分。

现在，我们所研究墓室的中室东面横额的画像，一般人称之为"沂南汉墓乐舞百戏画像图"，简称"沂南汉墓画像石乐舞图"；更有称"沂南汉墓角抵百戏"：因为广义的"角抵"是包括竞技、杂耍、幻术、滑稽、音乐、舞蹈等各种游艺的大串演，如《汉书·武帝纪》："元封三年（公元前108年）春，作角抵戏，三百里内皆来观。"——注文颖曰："名此乐为角抵者，两两相当角力，角技艺射御，故名角抵，盖杂技乐也。巴俞戏，鱼龙曼延之属也。汉后更名'平乐观'。"又《张骞传》："及加其眩者之工，而角抵奇戏岁增变，其益兴，自此始。""眩"就是汉朝人的"幻"字，由外国传入的魔术，更使角抵戏锦上添花。由此可见，广义的角抵就是"百戏"，狭义的角抵，才是两位大力士在台上角力摔跤。

兹将"山东沂南汉画像石墓"清理报告，有关于"乐舞百戏"画像石部分抄录于下：

第一组是马戏与击鼓的表演。玩马戏的，有一个女人，双手据在正在奔腾的带鞍的马背上，两足腾空，右手中还持一戟。其后面一人在玩弄一种带流苏的，有长而软的柄的东西，这种东西现在北方的人叫'绳鞭'。其前面有一女人，站在奔腾的马背上，一手玩弄一个长的绳鞭。击鼓的，有一架三马拉着的大鼓车，马正在奔驰，御车的人坐在车箱前面，左手握着六条辔，右手持一条鞭。车箱内立着一高杆，杆中段贯一横置的大建鼓。箱内坐着四人，前两人吹排箫，后面右一人举着双槌，在打横在他前面的小鼓，左一人在吹笛。建鼓的上面有带许多结的流苏披拂下来，可能为羽葆。再上有一平板方架，架左右各垂流苏，板上有一小女孩子，两手据板上，两足朝天，在翻腾着。车箱内前部复竖一带流苏的幢，上有方柄，比中间方板更高，大约那小女孩子可以从那块板上跳到这块板上。这鼓车的后面，有三个人立着，前面放三个鼓，三人左手各执长槌，可能是打鼓用的。

第二组是鱼龙曼衍之戏。首先是三个人，坐在长席上，右一人在吹笛，中一人在打拍，左一人端坐着。下面一人装成一个凤鸟，前有一人手里持着一株枝叶扶疏的树，在向这凤鸟玩弄着。左上一人戴着兽面，装成兽的形状立着，左手拿着蛇状的东西，右手带着便面（扇子——萧注），前面有人对着他，双手据地，双足朝上，在翻筋斗。下面有一大鱼，鱼右旁立着一人，左旁有一人半跪着，用右肩肩着鱼，三人右手都举着摇鼓在摇。鱼的前面有一背上驮着瓶子的龙（可能是马装成的——原注），一女人站在瓶口上，手持带着流苏的长竿在玩弄。龙前后各有一人，左手拿着短挺，右手举着摇鼓在摇。这龙戏的上面有绳技，三个小女孩子在走绳，中间的一个两手据绳上，两足朝天，绳下面还插着四把尖刀子。

第三组是乐队。上面一人在击磬，一人在撞钟，一人舞动双槌在击带羽葆的建鼓。下面有三排奏乐的人，均坐在长席上。后排四人，最右一人在弹琴，次一人在吹埙，再次一人在坐着，最左一人在吹葫芦笙。中排五人，最右一人在打一个小鼓，中间三人吹排箫，最左一人也在吹奏着埙。前排五人，是女乐，最右一人手里持着短棍在指挥，其余四人前面放着四个鼓，中间三人以右手指按鼓，作敲打状。

第四组是杂技。首先一人额上顶着一根十字形的长竿，竿上横木的两端有两个小女孩在翻转着，竿的顶端有一圆盘，一个小女孩用腹部靠在盘上旋转。这戴竿的人赤着上身，两足作走的姿势，脚下有七个圆形覆盘，可能和这种游戏有关。这戴竿的人的后面，有一长须赤身的人，手里玩着四把刀。其下有人，手里舞着两个长条的东西，上有五个圆球。这些一个紧接一个精彩节目，都雕刻得非常生动。可以看出古代的艺术家们，在表现物体动态的形象上，有着巨大的成就。同时又说明了我国的杂技表演，已经具有很悠久的历史，而内容丰富，还可以为我们今日

"推陈出新"的取材。

以上为沂南古墓乐舞百戏画像石出土，与世人见面的原始报告，它是未经过任何考证与修饰，直觉性的叙述与段落划分，还有许多明显的误解，其最特别是将图像从右向左描述，这种完全没有预设立场的文字，朴实无华，值得重视。

三、乐舞百戏画像石初步定位

一九五六年曾有一本《沂南古画像石墓发掘报告》专书，其"三、关于乐舞百戏图的考证"，经过作者一番考述，已达到学术应具的水准。此书将乐舞百戏画像的人物，分别制成十九幅与原石大小的图版，并视图像内容情节，由左向右分别排定前后秩序，每图版订一标题，然后述叙图版的故事在文献中见到资料的大略。

此书图号与标题：（一）"图版八二飞剑跳丸"；（二）"图版八三七盘舞"；（三）"图版八四戴竿之戏"；（四）"图版八五击鼓的女乐"；（五）"图版八六吹排箫的乐人"；（六）"图版八七管弦乐"；（七）"图版八八伐鼓"；（八）"图版八九撞钟"；（九）"图版九〇击磬"；（十）"图版九一绳技"；（十一）"图版九二鱼戏"；（十二）"图版九三龙戏"；（十三）"图版九四豹戏"；（十四）"图版九五雀戏"；（十五）"图版九六骑术"；（十六）"图版九七骑术"；（十七）"图版九八戏车"；（十六）"图版九七骑术"；（十八）"图版九九乐人"；（十九）"图版一〇〇击鼓的乐人"等共计十九幅，本稿为尊重学术"先尊后卑"传统（如张大千所编敦煌莫高窟窟号，后人沿用不改），及读者查考方便，不另编目号，籍免繁赜。却感觉上述各图版标题，也并非完全雅驯正确。

这画像石的全图，是音乐、舞蹈、杂技、马戏、魔术等综合艺术的演出，其刻画于墓室中的目的，无非告慰亡灵在冥中受用、托化升天。自从此墓画像出土后，近四十年来，中国大陆各省县市，陆续发现的汉代画像石、画像砖，不仅使我们对于汉代杂技艺术，有了周详的认识，而且还印证了以前阅读汉代文献资料，如东汉张衡

《西京赋》铺叙汉代游艺，是如此真实无虚诞。

四、汉赋中角抵百戏

《汉赋》在中国韵文学体系中，居承先启后的

纷瑰麗以奮廧（言汉武帝至上林苑欣赏杂技节目）。臨迴望之廣場，程角抵之妙戲（广义的指杂技百戏）。烏獲杠鼎（大力士表演举重）。都盧尋橦（爬杆子功）。衝狹鷰濯（穿刀门），胸突銛鋒（气功）。跳丸劍之揮霍（抛剑跳球），走索上而相逢（踩绳子）。華嶽峨峨，岡巒參差，神木靈章，朱實離離（由人装扮的神仙及动物在这美丽原野，展开欢乐的歌舞），總會仙倡，戲豹舞羆，白虎鼓瑟，蒼龍吹篪。女娥坐而長歌，聲清暢而蜲蛇，洪崖立而指麾，被毛羽之襳襹（各种化妆表演）。度曲未終，雲起雪飛，初若飄飄，後遂霏霏。復陸重閣，轉石成雷，霹靂激而增響，磅礚象乎天威（一曲未终，场面上飞起瑞雪，接着响起天雷；这是机关、布景、道具制造出来的"效果"）。巨獸百尋，是為曼延（魔术戏法开始了）。神山崔巍，倏從背見（背后突然出现了仙山）。熊虎升而挐攫，猨狖超而高援（各种动物追逐起来）。怪獸陸梁，大雀踆踆（袋鼠与鸵鸟相继登场了）。白象行孕，垂鼻轔囷（大象带着小象）。海鱗變而成龍，狀蜿蜿以蝹蝹（大鱼变化成龙的形象）。舍利颬颬，化為仙車，驪駕四鹿，芝蓋九葩（舍利瑞兽变成了一辆四匹鹿挽着美丽华盖的"仙人花车"；"仙人车"是汉代百戏中节目之一，车子上有仙子歌唱跳舞）。蟾蜍與龜，水人弄蛇（水族表演）。奇幻倏忽，易貌分形（魔术师表演"变脸"与"人体大解八块"）。吞刀吐火，雲霧杳冥（吞刀吐火，云雾茫然）。畫地成川，流渭通涇（顿时地面水流滚滚）。東海黃公，赤刀粵祝，冀厭白虎，卒不能救，挾邪作蠱，於是不售（这是"黄公刺虎"故事，应是典型的角抵戏，亦称"白虎伎"）。 爾乃建戲車（"图版九八戏车"并非此物，现河南新野出土两块"戏车"画像砖，才是本赋中所指陈之物），樹修旃，侲童程材，上下翻翻，突倒投而跟絓（一个童伎在高竿上翻翻，突然失手掉下来！幸好脚跟钩住了），譬隕絕而復聯（险象环生让人替他捏把冷汗）。百馬同轡，騁足并馳，橦末之伎，態不可彌。彎弓射乎西羌，又顧發乎鮮卑（本稿第五节（四）"鼓吹车"中对"戏车"有详细叙述）。於是眾變盡，心醒醉，盤樂極，悵懷萃。

此外，还有东汉李尤《平乐观赋》（见《艺文类聚》卷六十三）也有杂技节目的记述：

乃建平樂之顯觀，章秘瑋之奇珍。……方曲即設，

地位，它是《诗经》雅颂的流亚，亦似《楚辞》而扩大了领域，成为陈理叙事，辞藻丰华，极其恢弘自由唯美写实的韵文。

东汉张衡《西京赋》（见《昭明文选》卷二）所描写西汉时期国家杂技团表演盛况：

大駕幸乎平樂，張甲乙而襲翠被，攢珍寶之玩好，

柄戲連敍。逍遙俯仰，節以鞀鼓。戲車高橦，馳騁百馬，連翩九仞，離合上下，或以馳騁，覆車顛倒。烏獲扛鼎，千鈞若羽。吞刀吐火，燕躍烏跱。陵高履索，踴躍旋舞。飛丸跳劍，沸渭回擾。巴渝隈一，逾肩相受。有仙駕雀，其形蚴虯。騎驢馳射，狐兔驚走。侏儒巨人，戲謔爲耦。禽鹿六駁，白象朱首。魚龍曼延，巍蜿山阜。黿鼉蟾蜍，絜琴鼓缶。

这两篇汉代辞赋的作者：张衡字平子（公元78—139年），南阳西鄂人，即今河南省新野县石桥镇人，新野是汉代"画像砖的故乡"，声闻中外。张衡善属文，通五经贯六艺，又擅机巧，精于天文术数，是汉代大科学家。安帝时拜为郎中，再迁太史令，永和初年为河间相。时天下承平，王侯以下莫不踰侈，乃作《两京赋》以为讽谏。《西京赋》包罗万象，赋中铺叙汉代百戏节目，不厌其详，留给中国游艺史上许多珍贵资料。李尤，字伯仁（约55—135年），广汉雒人，即今四川省广汉县、成都市东北，这个地区也发现不少汉墓画像石。和帝时，贾逵推重李尤作赋，有司马相如、杨雄之风，召至东观，安帝时为谏议大夫，顺帝时迁乐安相。他与张衡同时，年幼于张衡。《平乐观赋》是专门描写汉代"平乐馆（观）"杂耍园子的盛况，我们在两赋中发现有若干共同之处，因为他们的标的物是相同的，这些游戏在沂南汉墓画像十九幅图版中，得到了印证。使我们觉得用汉代人的文献，演义汉代历史故事，加上出土文物资料，就感到相当亲切有意义，便不流于空泛而不合于实际了。

汉代杂技百戏外，歌舞节目也是非常客观的。如汉司马相如（公元前179—前117年）《上林赋》（见《汉书·司马相如传》及《文选》卷八）其中一段，是描写汉武帝打猎后，到"乐府"休憩，欣赏歌舞表演的情节，令人有极视听之娱：

於是乎遊戲懈怠，置酒乎灝天之臺，張樂乎膠葛之㝢。撞千石之鐘，立萬石之虡，建翠華之旗，樹靈鼉之鼓。奏陶唐氏之舞，聽葛天氏之歌，千人唱，萬人和，山陵爲之震動，川谷爲之蕩波。巴俞宋蔡，淮南干遮，文成顛歌，族居遞奏，金鼓迭起，鏗鎗闛鞈，洞心駭

耳。荆吳鄭衛之聲，韶濩武象之樂，陰淫案衍之音，鄢郢繽紛，激楚結風。俳優侏儒，狄鞮之倡。所以娛耳目樂心意者，麗靡爛漫於前，靡曼美色於後。

这场音乐演奏会，可能是汉代十分隆重而典型的，它的乐器钟、鼓都非常的大，应该比沂南画像石图像的钟、鼓更大；合唱团也很雄伟，舞蹈团中有雅舞、俗舞、各少数民族的舞蹈，以及優伶说唱调笑，样样具备，值得注意的，就是没有提到敲击乐器的磬演奏。

汉代滑稽家东方朔，曾说过武帝游乐的情形：設戲車，教馳逐，飾文采，聚珍怪，撞萬石之鐘，擊雷霆之鼓，作俳優，舞鄭女。（《汉书·东方朔传》）看起来也颇相似于《上林赋》《乐府》的表演。汉代音乐也有赋记其事，如马融的《笛赋》、成公绥的《嘯赋》、傅玄的《舞赋》等等……纪述音乐、舞踊，其富有的参考价值，不待而喻。

吴道子，唐开元时人，画名冠绝百代，人称之为画圣，可惜并无作品传世，前人论述中可见一斑。反观传世诸多名作，徒增无限惆怅，无可奈何，欲知吴道子者，只能从文字中想其高迈。唐人张彦远论吴道子，谓其能守其神，专其一，是真画，然何为真画，挥毫落墨，意不在画，不碍于手，不滞于心，故能守神，意存笔先，画尽意在，是专其一也。待其千笔万笔，无一笔传神，张彦远谓之死画，并进而言之曰，真画一划，见其生气，此真识者也。中国书画之高妙，余曾略述，千言万语也不过如此，张彦远一言，道地透脱，直如当头棒喝。

前日假座国家画院美术馆，将余近来所作一尺以下小品一百七十件，公开展示，求诸同好。画家小品，虽属案头余兴，古往今来亦画家一门功课，小品以其观赏，品鉴，近在咫尺，丰颖之变，纤毫毕现，使转之间难以藏拙，况小品形制虽小，境界无穷，自古以来，或画溪山一角，或画海波万顷，或画鸟鸣鱼跃，或画鞍马龙凤，画之十三科，无所不包，案头叫绝者俯拾皆是，所谓大海不绝细流，高山不弃微尘，故有其高大深邃，余以为书画之道亦应如是。

下小品一百七十件公开展示求诸同好，虽宗十品雄居案头余兴，古往今来亦画家一门功课，小品以其观赏品鉴，近在咫尺，丰颖之变纤毫毕现，使转之间难以藏拙，况小品形制虽小，境界无穷，自古以来，或画溪山一角，或画海波万顷，或画鞍马龙凤，画之十三科，无所不包，案头叫绝者俯拾皆是，所谓大海不绝细流，高山不弃微尘，故有其高大深邃，余以为书画之道亦应如是。

快意斋论画

吴 悦 石

吴道子庵开元时人，画名冠绝百代，人称之为画圣。画可惜至今无作品传世，前人论述中可见一斑。反观传世诸多名作，往往怅恨，画可亲而李河，启知吴道子者，世能识之者，中想其高迈。唐人传言远诸吴道子，谓其能穷其神，专其一。是真真发何为真画，挥毫落墨意态毫意不在，由不衔于千不满，故能穷神。意在笔先，画失意在。是专其一也，待其千笔万笔，且一笔传神。张彦远谓之北画，言之至妙。金言至明述，千言万语难道真，且一划见其重毫意真，後者也，中国画画之妙，真。谓之北画之妙，金言至明述，千言万语难道（彦远）。

先生沙差远一言，道地道脱，直如当头棒喝。

怀念李老十

文 / 止亭

这些年书画之余总写杂七杂八的文字——其间有可读的，也有不该写的废话；有可触的，也有不可触的，可触的是一些事物，而不可触是故去的让我常常怀念的人。每当驱车经过北京站口国际大酒店，我总想起李老十。拿起圆珠笔，忽然忆起十年前老十纵身一跃的刹那间，眼里便突然的湿润起来，所以每次刚刚开始，又嘎然而止。

其实老十原名不叫老十，"玉杰"是出生名，他戏说现名别人开口他便占便宜，"老师"与"老十"倒有点谐音，他占了多大便宜呢，我倒没有看出来，这可能是老实人的一种冷幽默吧。那时我还在上学，托友人的福，借住中山公园兰花室画画，那时史国良、李乃宙、崔晓东等偶尔来画点作品，而老十常来下棋，我俩的水平半斤八两，我略强些，他不服，你想两人水平差得很远的话估计他不会找我，偏偏不幸，我们常常为一盘棋争执；他有点痴，且比一般人在乎棋盘上的输赢，这就苦了。有一次问他：你看过梁实秋的《下棋》没？他马上知道我要说什么，想说些戏谑的话，却最终还是没有说，也许觉得我比他小太多，让着我点，其实他内心很宽厚。

后来，中山公园兰花室被收回，我们没有再聚的地方，见面机会也就少了，而且他已名声在外，找他的人也渐多，我们尽管在一个城市，都没有电话，有事便写信，有次我在旧书店买了本老《中国书法》，上面介绍台湾一个叫陈小鱼的一篇文章《普通人》，我读后觉得有这种心态倒有出世之想，我很喜欢，便复印了一份给

他寄去，几天后他给我回了封信，言起最近身体不适，人很燥气，与天气、身体都有关系云云，话锋一转谈起陈小鱼的《普通人》，其实早曾看过，也知道他的篆刻，但在他自己心情不好的时候见到这样的文章真的很高兴，所以又在信上说了谢谢之类的客气话。

几日后我又收到他写的信，里面夹了两篇打印的小文，《睡觉、吃饭、画画》以及很短的别人画展的前言，并告诉我状态不错，在信里再三强调对较短的那篇前言很满意，还说读了我一篇叫《为自己祝福》的小文，觉得很好，比原来的文章要好。

难得一次在饭桌上见面，我们也正想聊会儿，他说人多，聊不开，还是单独吧，未吃完，他急匆匆就走了，约好过几天棋盘上见高下，未想这便是永别。

有一天，接到另一个朋友电话说老十走了，仓促远走，连个招呼都没有。我匆忙去他家，在他大方家胡同的家挤了一屋人，都是闻讯赶来的家人、朋友，小屋成了灵堂，老十已经不在，只有一屋子的哭声。

最后见他是在八宝山，很多人送他，我们推着他出来，他一脸安详，睡着的样子，这次简单的告别让我当时麻木，没有眼泪，连说话的力气都没有。

近些年来，不要说他的诗文，他的书画也慢慢见得少了，在美术馆看了他的画展，已经十年过去，依然跌宕激昂；如果他还活着，可能还有些情致缠绵的东西，哪怕还有别的留恋，但他没有。他身上让我看到李贺的影子，有时候我会想

到陆机，评论说陆机是患才多，老十也是患才多，他是患诗情太多，有人说诗情太多必然就会世情太少，按照世俗的眼光老十该有更高的建树，但也有管他的离去叫"超然"的。

然而我至今不那么认为。

全国美展：
一个官方俱乐部成就了什么

PIN YI XUAN TAI
PINYI CULTURE

主编按：画展就从来没人说过"好"，因为产生它的制度就有问题。举办全国美展的美协本来就是一个群众组织，这个展览也是大众群体的展览，这样它本身来讲是不太有标准的，而且不管有没有标准一个群体的展览都很难办好，展览往往只要超过十个人就不容易办好了，就不存在一个大致的共同追求。因此，全国美展作为一个全国范围的画家群体的展示平台，类似高考一般在各省各地区分配名额，除了地方美协手里的几个直选名额外，其他下面的人就得想尽各种其他办法才有可能争取到参与的机会。这种举办和参加的制度就决定了它不可能唯才是选。另外，真正的好的艺术的受众群体一般都很小，也就不适合这样一个为大众而举行的展览，二者属性互不对接。这种展览本身就不是为了使大家展示和欣赏艺术，要求选出的优胜者是真正的大艺术家也不太现实。但是它的存在也并非没有道理，这个道理由很多因素构成，比如凭此升迁、卖画、出名等等，对于参加的人来说这是他们人生仕途上一条非常重要的升迁之路。比如八大山人的画能进美展吗，虽然是大家公认的好，但是群众中有多少能看懂呢。又比如威尼斯画展，它相对来说就具有权威性，因为是由一个被大家认可的权威人士来组织的，它不是由群众组织的，尤其当代艺术更不是大众能欣赏和接受的，所以像观念艺术等不是一种能普及的艺术。

汪为新（以下简称汪）：今天我们坐在一起还是谈个老话题，叫"老壶装新酒"也好，"新壶装老酒"也好，"全国美展"这个话题常被人们念叨，功利的有之，酸溜溜的也有，大家都在所谓"业内"，每个人也都有自己的视点，可以谈谈历届美展，也可以谈谈对于美展的感同身受，这样的展览的意义在哪里？当然我们的谈话可能对整个艺术体制无关痛痒。

雷子人（以下简称雷）：第十届美展时我还在美院，在美院的都要求参

展，但是国画要求的尺寸超大，所以我的国画没有被选上，倒是雕塑被选上了。不过国画的尺寸、选材等方面种种不合适、不着调的问题不是关键，关键是要了解全国美展的功能，它已从最早反映艺术的权威性转变为现在对整个社会的功利反映，这种展览不能完全强调它是否有艺术性，当然主办方不会承认这点，因为毕竟这还是一个全国性创作的检阅，何况普及面这么广。站在众多"在野艺术家"的角度来谈论这个问题，要么会让人觉得可惜，动用了这么多资源做这么点事，要不就是持完全批判的态度。但这两种观点都存在误区，这个误区在于别人马上就会觉得你没有入选作品，所以是"吃不到葡萄说葡萄酸"，而我们自己也无法辩白自己是完全客观的。如果将全国美展理解为"全民运动会"，那么艺术性就不是终极目标，这种"运动会"也没有什么不好，因为这毕竟是让大家参与并让大家高兴的一件事，从这个角度来讲有时也算好事。

孔戈野（以下简称孔）： 说到第六届美展，我还参与了一些相关工作，当时在甘肃省美展办公室包括给北京送展品等，不过没怎么看过全国美展。六届以前只有这个渠道去寻找机会展示作品，是最高的展示平台，只要参加了就能让大家知道，但是六届美展之后，在我的印象中就再没有什么出色的作品在全国美展中出现了。

许宏泉（以下简称许）： 美展是中国美协筹划举办的官方的展览，与其说在六届美展中出现一些有影响的作品，不如说是出现一些让人有印象的作品。作为官方的展览，在当时的社会环境和条件下自然拥有了话语权和权威性。但现在的情况不同了，除了全国美展外还有大量的由民间策展人组织策划的形形色色的展览，展示的平台变多了，多了以后优秀的作品也会分散，不再集中在某一平台上。当年全国美展上一个金奖的得主瞬间就成为全国知名的艺术家，现在的金奖得主影响就小很多了。像陈丹青说的，这也就是那个年代的特殊性造成的，那个年代里别说全国美展，就是参加一个省级的展览马上就由插队的变成文化工作者了。

傅廷煦（以下简称傅）： 即使是现在这个年代，地方上还是很重视全国美展的，因为它还是具备从全国选拔和推荐画家到全国这样的功能。在院校、画院中，如果在全国美展上拿了大奖的话对于评职称、被认可还是有绝对的作用。

孔： 六届美展以前的画家心态还是很认真的，大家都想通过此拔高一下，同时也是想借这个平台展示一下自己的创作成果，后来参展的心态就完全变了，目的从作品本身延展到评职称、卖画等方面，展览的意义就变质了。

汪： 在我看来，全国美展一直是一个主题性质的综合展览，有它的群众性特点，个别人或小部分人决定作品的终极结果。全国美展的艺术性评判是缺失的，批判没有，就没有争议，全票通过，即是权利决定的结果，艺术的含金量就不一样。客观说艺术作品的好坏不该是长官说了算，而是专家说了算，但话说回来，全国美展评委能否算专家呢？其间总是争议不止。

许： 因此很多画家变成单纯为评委来创作。

傅： 画家把这当成一个项目来做或者是当一个课题来做，和创作艺术品还是有本质上的区别，因为这里面受很多政治等因素的影响，画家会揣摩这届美展的主题是什么，得符合主旋律，题材太"闲情野鹤"了肯定是不行的。像方增先所说，收五百

多件国画作品只有五件是写意的，其他都是"做"出来的，这种情况就很糟了，作品越来越像是"统一规划"的。画家如果真是写意就不可能入选，展览的分量就不够，这个全国美展上的要求就是要"大"，两米或两米以上的尺寸；要求"工"，要功夫费得多才行。这种引导标准使参展的作品越来越单一，越来越狭窄，这不是实质意义上的艺术水平。

孔：再加上评委们的水平难测，是否真的对中国画有所认识等等。

许：全国美展在美术圈内没有太大的影响了，但是在美术圈外还是很有影响。

傅：美术圈里也有影响，性质不一样，在官方所属的领域里它还是占主导地位的，因为有些人很看重这个，对他来说这可能是在他一生中起决定性作用的事件，比如能否升职、能否当上领导等等就看这个了。

汪：前两天一个年轻人在我那说自己的作品已有两次入选，还差一次就是会员了，但这一次已经争取了好几年至今没有解决，他觉得困惑，自己的作品一直在进步，为什么原来可以选上，现在却不行了，因此在地方上还是受困，这说明在地方上这种入展的重要，入展成为书协和美协的门票。

许：美协这个话题也是大家一直在讨论的问题，但不是说批评美协的人就是清高，就是文人化了。在我们这样的体制下美协成了少数人的俱乐部，变相地使这少数人掌握了话语权，以至于很多美术爱好者和体制内的美术工作者没有办法，只能按这种游戏规则去做，认为加入了美协会员就是找到了组织了，像救命稻草一样。记得有一次去美术馆看展览，一个八十多岁的老先生，早年从浙江美院毕业，好不容易作一次展览，发言时热泪盈眶，作为一个画画的人他梦寐以求的就是能在中国美术馆做一个展览，他觉得今天终于实现了，所以非常激动，我想如果再有个美协领导去捧场的话，恐怕他会觉得死也瞑目了。从美协我们想到全国美展的运作，这也算全国美术工作者的一个盛会吧，大家都渴望参加这个展览，大家把这五年一届的展览当成自己进步的、阶段性的检验，这是理所当然合情合理的，虽然带有这样那样的目的也无可厚非，这是一个画画的人希望得到大家的承认，再则，文化是需要理解和支持的。否则太孤独了，太孤芳自赏也不好。

孔：六届及六届以前的评委都是老一辈的艺术家，他们还讲艺术的良知和道德。

许：中国的艺术家也很可怜，三十年前他们完全成为政治的工具，为政治所驱使，现在除了全国美展外还有"大型题材主旋律

边平山

题材展览"，都在强调一个"大"，很多人都在继续这种奴性的创作，或者为经济所驱使。不过，过去无论是政治主题还是其他，他们还很真诚，比如那时画家画毛主席是真的怀着对领袖的崇敬之情来创作的，带着浓厚的革命感情来画的，但现在在画我们的领导人的时候其实并不真诚，加上没有高明的绘画技巧支撑，就变得什么也不是。

傅：老一辈画家与当下画家不可同日而语。

孔：不符合艺术规律是一方面，另一方面一个画家的文化品德和操守也是造成这种现象的原因。他们不讲人格独立性了。以前谈什么赵孟頫人格上的污点，那些在我们现在的画家身上根本不算什么，他们一点机会都不放过，唯恐马屁拍不响。

片子动用了很多的公共资源，它就注定会有很多的受众，大家对这部片子也自然抱有很大的期待，如果真的很好也无妨，但看过之后令人非常失望和不舒服，不舒服在于这么大的公共资源被这样一个令人失望的片子随意在玩，把钱玩进去了你还没脾气。我想全国美展是否就类似这样一种情况。即这么好的一个资源平台，大家都这么向往的目标，而且大家都期望这应该是可以办得更好的展览，但是最后的结果和大家的预期有很大的落差。题材的范围和比例问题还不是重要的，重要的是对作品"写实"的强调，或说对一个事物的刻画要求到底是什么，是否真的表现了"主流"或"主旋律"？我们今天可能主要聊的是展览的功能的转变，就是说如

傅廷煦　曾三凯　孔戈野　许宏泉　雷子人　汪为新

汪：现在的展览也不是完全不可看，无论是提名也好策展也好，如果是选二十人的展览，还是可以看的；要选出一百人的展览就不好看了，再搞一个二百人的展览就根本不想去看了，而那些功利主义者就是奔着百人以上的展览去的，小范围的展览不会影响他的仕途，但是像"奥运会"这样的大型的展览对他的仕途影响很大。有一位出书的朋友把新书送到我家，我一看，《大××大美术》，里面有我自己的作品，我也恨不得大哭一场。

傅：其实参加全国美展难度非常大。

雷：我是这样想的，这样一个展览让人想到之前被人议论的《三枪》，看之前我不止一次地在新闻联播中听到关于这部片子的消息，感觉既然这部

果下一届让你参加我想大家也不会刻意拒绝或回避，会有意将自己排除在展览之外吗，也不一定，只是说你的作品很难"入流"，但关键在于这个"流"究竟是什么？真是很难把握，努力了半天还是和主流不搭调。

傅：他这个资源动用得相当大了，不是一个《三枪》能够相比较的。还是刚才说的问题，话语权被少数人掌握，展览的评判是按他们的标准来确定的，所以不符合他们的标准就很难参与进去。

雷：就是说这些像"主旋律""有分量""反映生活"等等这些概念虽然没有错但是太模糊了，究竟什么是"主旋律"，怎样才是"反映生活"，这个认定的标准太模糊了。

许：我的看法是这些标准的制定本来就是有问题的，美术这个东西本来就是人的精神的产物，按道理说就是不可能去表达政治这种东西，无法承担政治上的功能；另外就是艺术家本来就有自己的生活，本来就在生活当中，但还非要"深入生活""表现生活"。艺术承载不了这样的功能——去表现一个"五四运动"，或者表现一个"大地震"。在当今新闻资讯如此发达的社会，绘画已承载不了这样的社会政治功能。按道理说，国画和雕塑之类的还不同，当代艺术更应该表现社会，关注社会，而国画是远离现实，回归山林。

雷：这又回到了中国画的"标准"之争去了，这个问题还在讨论但是是很难讨论清楚的。

傅：还是之前说的，包括六届在内的以前的展览就是唯一的展示机会和展示渠道，所以具有权威性，能够出现许多有影响力的好的作品。现在就不一样了，现在的全国美展更主要的只有外在的形式，内在的权威性和代表性已不存在了，它只是在需要它的人群里还有影响力，在没有功利心和比较纯粹的艺术领域就已被边缘化了，很多人对它的态度就是不理不睬也不看，就是不关心也不参与了。这个展览本来就不是去看画家是否有个性、有艺术高度，这是一个受众的问题，看这个平台面对的是什么样的受众，从它的性质来说就决定了它会拥有什么样的受众。

许：标准不管由谁制定它还是应该存在的，但现在的全国美展没有标准，或说其没有艺术方面的标准。

汪：谈到这个标准的话还是得说，既然展览是针对艺术家和艺术品的活动，那么它的标准就应该是以艺术本身为前提去制定，否则展览的意义、指向也就丧失了，也不可能有权威性。而群众性的展览就由群众去关注好了，像社区里面的扭秧歌，看着也很热闹。

雷：也不能说现在这些画展评委不懂绘画不懂艺术，他们无论从自己的学术背景还地位都不会承认这点，这其实也不重要，因为这展览的性质决定了它的游戏规则，所有的因素都不会对它的结果产生影响，所有参与的人都得按其游戏规则来玩。它的功能和性质就是升官发财的工具，这将不会改变并一直存在，我们只是希望这其中能包含一点真诚的东西，希望能有这样的一点宽容度。不是希望它能像过去那样发挥那么重要和广泛的作用，这是没有可比性的，整个社会环境都已经变了。

许：确实，评委无法解决展览的问题，我们也无法解决。

孔：但是又不得不佩服这种体制的强大。

许：像徐渭、八大之类的画拿到全国美展上去是肯定选不上的，我刚才所说的主旋律不是仅指政治上的"主旋律"，还指这么多年以来形成的艺术教育和推广的方针，美院的教学从徐悲鸿建立的强调生活化，并没有"中得心源"；而徐渭、黄宾虹从开始都强调"中得心源"，这两条路是完全相矛盾的。既然从美术教学开始就竖立的是徐悲鸿的标准，美展当然也是从这个标准出发去评选了。

傅：其实在这个多元化的社会，它有它的位置，别人有别人的位置，都有其存在的理由和必要，不可能取消和改良它。

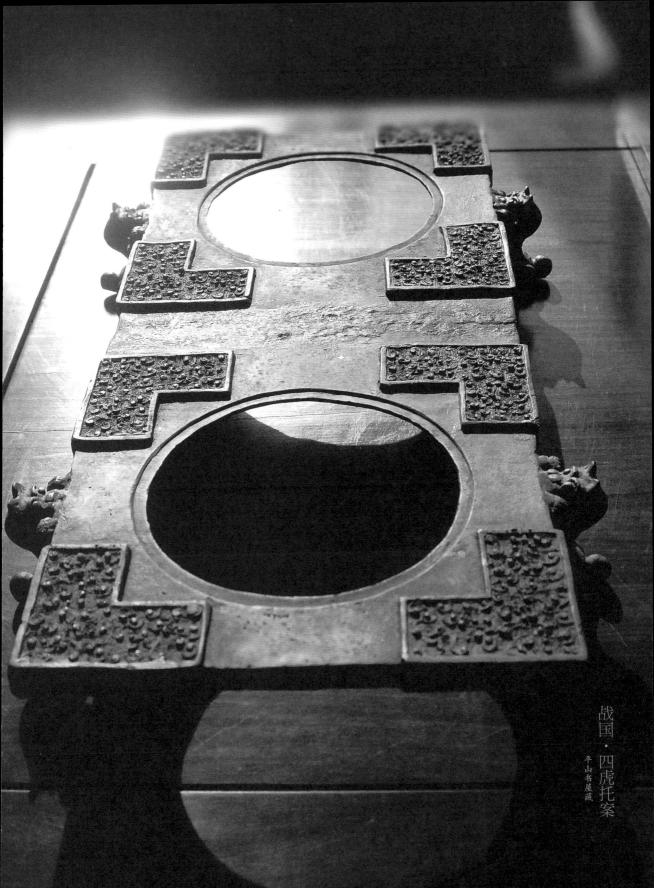

秋明墨影

文/董桥

　　我要了这件残旧的小条幅。我要的是沈尹默这样遒肆这样娟净这样结实的三十七个字。少年时代在南洋我第一次看到沈尹默的字，也是这样破旧的一件小条幅，写的是一首七律，不署沈尹默署他的号"秋明"，大人们都说这位留学日本的北大教授书书工力高深极了，"书艺必传无疑"！土红方砖书房很静。老祖父落地大摆钟嘀嘀答答响个不停，还有天花板上那把吊扇嗡嗡然的絮叨。几位父执抽着海军牌呷着铁观音谁都不说话，生怕声音大了会吓走墨影里的幽灵。我远远坐在南窗下的圆凳上摸不透那幅字到底好在哪里。

　　我喜欢那间土红方砖书房，十七八岁到台湾读书到现在老了还常常怀念：窗外两株芒果树高高大大浓浓密密长得兴旺，深夜芒果掉在泥地上的声音很沉很实，想想都开心；书房门前石阶两边的草地上蔷薇白兰七里香越长越多，雨后的黄昏香气飘满几个书架，连粉墙上郑曼青、李复堂、顾若波的花卉斗方扇页都香起来了。漫漫五十年过去，我似乎隐约看懂了沈尹默的字怎么漂亮，上海朵云轩春季拍卖图录上见到这幅残旧的字比我旧藏的几幅沈尹默都要好，朋友轻易替我买了下来，也许有点破，价钱不贵，真像捡到掉在地上的芒果一样喜悦。

　　东坡的沉郁，魏碑的严明，《雁塔圣教序》的稳实，都在。沈先生这幅小品是精雕的紫檀神龛偶尔浮现的一晕灵光，金里透红，森森然躲着几代书家的幽魂。不是正襟端坐运尽腕力写出来的字；是晚春四月午梦方醒推窗瞥见槐树添了几分绿意的动心，风萧萧，三两久违的喜鹊探头欣见故人无恙，沈先生一阵高兴，拈来半片旧宣，握管蘸了蘸古砚里上午用剩的余墨，闭目背吟王荆公《城北》绝句："青青千里乱春袍，宿雨催红出小桃；回首北城无限思，日酣川净野云高。"

　　写《A Temple of Texts》的William H. Gass写文章纪念弗洛伊德诞辰一百五十年。他说他父亲打他打得皮破血流；医生替他在伤口上擦药膏；医生知道他伤口痛给他吃了一粒阿司匹灵；可是，他不明白父亲用皮鞭打了他之后

为什么又把他抱在怀里跟他一起饮泣：医生没有替他解开这个谜。弗洛伊德替他解开了这个谜："No one else was dealing, in a way we could understand, with our interior world, and Freud drove us ever inward." 沈尹默的方寸行楷临《雁塔圣教序》而参以东坡，他的楹帖大字以《雁塔圣教序》为骨架而参以魏碑；鉴赏家随时指点得出沈先生每一幅字里的这些渊源，他们没有解开的是沈先生不同字幅里蕴藏的不同心情和不同寄托：他们忘了留意沈先生字里的内心世界。武将黄克强的行书写得好，胡适说"昔年曾见将军之家书，字迹娟秀似大苏"，郑秉珊讥笑胡适说："东坡书体似非娟秀两字所能尽，克强先生的书法却非苏体也！"郑先生未免迂腐，胡适看到的那封家书也许是黄克强心情最温柔的时候写的信，字体娟秀不奇怪，苏东坡写给朝云的小字也许也会写得破格而娟秀！

　　我无缘拜识沈尹默，近年凭着几番翰墨因缘倒跟我尊敬的张充和先生有了一些交往。张先生拜沈先生为师学诗学词学书，是民国最后一位才女了，又是当代小楷第一人。她的字我用心读了好几年，苦苦求得她一幅墨宝还不够，坊间见到一幅要一幅，每幅各见精神，各有故事。故事自然只是我对字的感应和联想：我不喜欢的字我是不会有感应和联想的。前几天读苏炜写的《香椿》写家在美国康州North Haven的张充和，他写得好极了，我深宵重看张先生的字，竟然又看出了一些过去看不到的故事：张大千那几幅有名的芍药图原来是在她家里画的；老朋友小说家章靳以的女儿章小东去看她，她搂着小东亲了又亲，看了又看；一场新雨过后，她把苏炜领到后院让他掐了一大把新冒芽头的香椿带去给他思乡的妻子尝一尝。张充和这个人跟她的字一样细腻，纪

念老师的《从洗砚说起》她回忆老师午饭后有的时候休息片刻，有的时候坐下又写字，问他累不累，他说："手同臂从不知累，脑子累就不能写了"。脑子也许是人的"interior world"：我向往沈尹默字里的沈尹默这个人，那是William H. Gass说的"remembering the inside man"了。

2006年5月14日

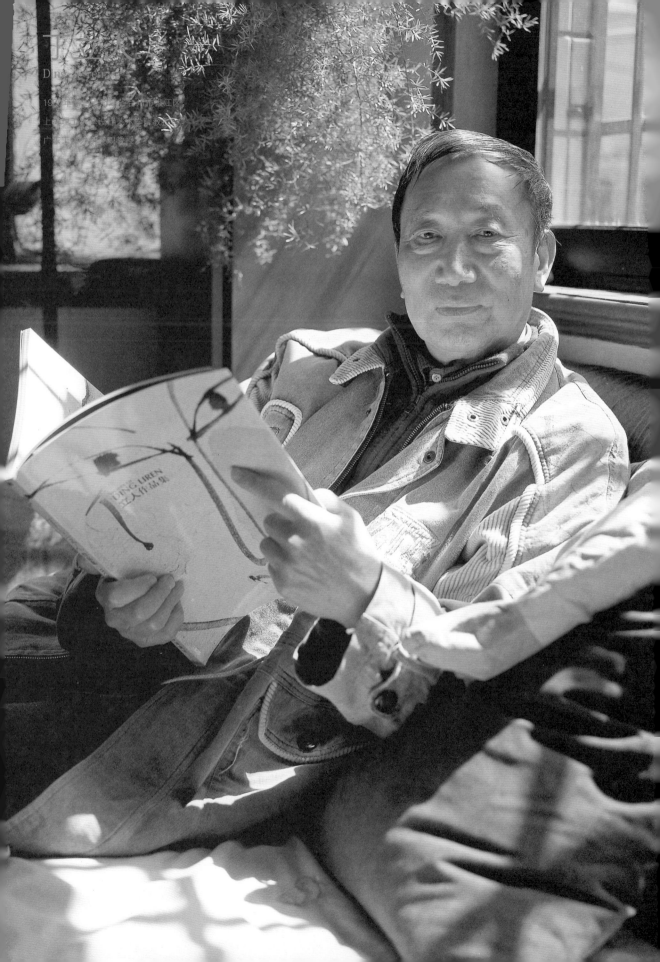

画画只不过是一种缘分

PIN YI JU JIAO
PINYI CULTURE

文／丁立人

　　人脱离不了时代，人依赖时代。时代还要铸造人，给每个人打上时代的烙印，并使人顺应这个时代。人适应了这个时代，人便在这个时代中生存并成长，时代是人成长的摇篮。摇篮这个名词很美，非常悦耳，会引起十分丰富的联想，但其中的实质充满矛盾与斗争。

　　地球看人，人渺小如同芥茉、尘埃、细微得近乎忽略不计。地球生命超过45亿年，人的一生充其量不过百年，百年与45亿年相比是一个可以忽略不计之数，人在时代摇篮躺了一生其实不过是一瞬之间，摇篮还未躺热，一生就过去了。故而，人永远是摇篮中的婴儿。

　　时代虽然有它的局限性，但对于人来说它又是恢弘、无限的，因为人的需要有限。时代既然容许人生存，它就能让人选择自己感兴趣的生存方式。作为上世纪30年代初出生的人，我所处的那个时代，自然也有它的特色。就拿教育来讲，那时的小学状况，本学正在消亡，发达一点的乡、镇都已兴起洋学，四书五经已剔出小学课本，我们上学的语文课本，第一课便是"小狗叫，小猫跳"。只有在偏僻的乡村里还残存着本学，属于私人的学堂，称为私塾，一名老师，一本课本，孔孟经典，着一身兰布长衫的老夫子他念一句，孩子们跟一句，没心没肺，倒也省心。要命的是背诵，背诵本身并不可怕，可怕的是讲台上的那把戒尺，黄铜的、红木的，很沉很沉。别看老夫子身迈体衰，摇摇晃晃手无搏鸡之力，要是抡起戒尺打起手心来，其劲道还是蛮大的。我的表兄妹放学回来，只要是捂着手，脸无笑容（有时还有泪痕）这就证明被老夫子吃过生活了。这都是在我外婆的村子里看到的。我是洋学堂的学生，上学还可以跑跑跳跳、画画唱唱，读书有多快乐！看他们上学水深火热的，太受罪了。

　　那时的乡村百姓过日子要求平和缓慢，不要紧张、快速。当时的人文环境，民间文化包容一切，广大百姓浸淫在民间文学、民间艺术的海洋之中，

（1）2009年在在画室
（2）2008年与品逸同仁在家
（3）2008年在瑞典
（4）与龚云表

民间大文化是人人的必修课。无论你有无知识、识字或文盲，都要受到本土大文化的熏陶。不分男女老幼，机会均等。先是不自觉慢慢转向自觉，人们对文化的接受总是由被动到主动的。

我的童年，智识的启蒙是听大人讲《西游记》开始，唐僧取经的故事是我人生的第一课。它就像在我的脑子里开启一扇窗，让我看到另外一个世界，一个比眼前世界新奇得多，精彩得多，有趣而好玩的世界。

我上小学期间，曾到天台山住了一段时间。天台山是佛教圣地。那里有许多寺庙，号称佛国。国清寺是天台山最大的寺院，建于隋代，可谓古刹。寺内殿堂众多，佛像无数，听和尚介绍，佛像名称，便与《西游记》里的诸佛菩萨对应起来，像似见到故人，倍觉亲切。处于殿堂之中，周围全是佛像，有置身天国之感。可是，这些佛像全是泥塑木雕的，不会动作，没有行为，全是替身，是偶像，不是真佛，我没有真的登上天国，我是在虚拟了的世界，这么一来，我顿感失望之极。显然，这儿不是我理想的去处。那么，我的非人间世界到底在何处？能找到吗？

不久，我看到了戏了。戏，就是把小说中的故事搬到舞台上来，小小的舞台，应有尽有。虽然都是人扮的，但扮得逼真，着实可以使人信以为真，并且，个个能动、动作优美、艺术性极高，比寺庙里呆呆的塑像生动得多、巧妙得多。人物动起来了，便会产生连续性，有了连续性才能展开内容，故事情节。故事情节感人，加上有好的演技，真能引人入胜。

家乡的地方戏真是不少，有道情、宝卷、莲花落、滩簧等。自从来了嵊县的越剧，它的艳丽、娇美又通俗等优势，使得家乡人入迷，它像强劲的北风一下子把那些地方戏吹得落花流水。即使是文明时代的代表剧种文明戏（话剧），博大精深的京剧都无法与之竞争。当时的台州人文化修养和欣赏水平如此这般，尤其是半边天的台州妇女几乎全爱上女子班。此种现象，不光台州，其他各州恐怕也会如此。

戏看多了，戏的故事情节连同唱腔，表演细节都会铭记在心。因为我喜欢拉琴，琴师伴奏时所拉的曲调，过门也都很快地学会了，并且拉得很溜，遇到琴师不在时，我还可以替代他们，我成为戏班子有用的人，戏班子与我的距离一下子拉近了，戏班子接纳我，我成了他

2008年于阿尔卑斯山

们大家庭中的一员。演出结束后戏班子转移到下个城市（现在称巡回演出），我便顺理成章地跟着他们一起转移。

　　我原来是观众、看戏的，稍后成为演出参与者，由局外人转变为局内人。这样，我便会获得台前和幕后的双重信息。尤其是幕后的那些信息，不入虎穴焉得虎子，不深入台后是无法体验到的。旧社会的戏人别看在舞台十分明艳、光鲜无比，台下却是十分凄苦灰暗。演出的时候，一场接着一场像机器一样为老板赚钱。卸了妆接着演另外一出戏，不得少闲，无法过平常人的日子。伶人未红火的时候，人看不起，人人都可欺侮，等成了红角色后，人都看得起了，人都不敢欺了，但，还是不太平，还是有人会欺侮她们的，这时，欺侮她们的是戏班的老板、戏班外的痞子流氓社会恶势力，虽说欺侮她们的人是少了，但身份高了，更恶毒、更凶残了。

　　看戏，戏的剧目有限，不同剧团演的还是那些戏，看演艺、剧团不同、艺人不同，表演技艺还是那一套，程式化了的，千遍一律，没什么新鲜的，如此一来，只有看人了，艺人倒是都有个性，人人不同。还有一些台后的故事，活生生

的伶人的生活状况，形形色色，比台前的戏生动得多，丰富得多。关于艺人的身世学艺的艰辛，剧团里的生活状况，与团外社会的种种关系，艺人的生活状态，内心世界，真可大书特书。我在戏班子巡回演出时的年龄约14岁，相当于《少年维特之烦恼》中维特那个年龄。

　　我与戏有缘，与戏班子接触频繁，同我们家庭情况有关。我家是个大宅院，整个大宅院只有父母我和弟弟四人，我爷爷奶奶去世的早，年轻的父母爱玩好客，一时亲朋好友文艺爱好者云集我家聚会交流艺术。我家成为当地的艺术沙龙。母亲爱越剧，父亲爱京剧，舅舅他们爱话剧，家里办起京剧班、话剧社。至于越剧只有我母亲一人不好成班，母亲就接纳从外地来演出的戏班子到我家里来堂会。三个剧种同时并存同时活动，场面之热闹，可想而知。因为是业余剧社，参与者白天要上班，排练都在夜间进行，夜以继日，彻夜灯火通明，锣鼓之声，惊天动地，都在露天或半露天的场地上活动，全无隔音设备，喧哗吵闹程度可想而知。可是四周邻里竟然没有表示丝毫的反感，可见当时我们邻里关系之和睦和家乡人的宽宏大度心怀。

　　当时家乡也有地方性的京剧班子，班子小得不能再小，人数少得不能再少，一个演员要扮几个角色，同一张脸，不同服装换来换去罢了。演员都是些老弱残兵，服装道具又旧又破，声音沙哑，唱腔走调，表演动作生硬，要命的是武打常常失手、一个跟斗落地，半天爬不起来，明明是演戏，却被他们演出真的来了，真是假戏真作。他们何尝不想演得好一点，戏演得好看的人多，收入便高，吃得好，穿得好，戏演得才有精神。这是一个良性循环。可是，在这儿这班老骨头，体弱力薄，这儿酸那儿痛，浑身不得劲，病歪歪的，都快到了人生尽头了，还挣扎在台上演这演那，能演得好吗？能演出什么艺术来？你再看人家越剧女子班，个个是年轻美女，花容月貌的，行头鲜得不得了，演得有声有色，让人看得过瘾，听得开心，花了钱值得。相形之下，有谁高兴来看这些老骨头的戏。戏没人看，票卖不出去，戏班子困难，演员收入低。收入低，好演员呆不住，有一点办法的都走了，戏班子越来越不像样，这是一个恶性循环。

　　对了，家乡人把这种戏班子叫作"菜篮班"。何谓菜篮班？菜篮班的意思全在菜篮二字上，菜篮是上菜市场买菜用的手提竹篮子，买来的菜，不管荤的素的，长的短的，硬的软的，全往篮子里放。在这儿的意思是老艺人年迈体衰，骨质疏松，说不定演着演着把骨头摔断了，一场戏下来，台上断骨无数，拾起根根断骨，往菜篮子里装，这个形容，虽过于夸张，但入木三分。总之，这种戏班子悲凉凄楚到了极点。

　　在家乡的人们看不上"菜篮班"的时候，我

却爱上"菜篮班"，走近"菜篮班"。这不仅仅是同情与怜悯，这儿有叛逆成分，主要的还是发现了什么。我从他们破旧的服装上看到了历史，从他们生硬的动作、走调的唱腔里领悟到了原始。我把这一班老艺人看成是一群史前的舞者，没有受过正规训练，完全出于天性的舞蹈者，即使他们的动作生硬、不规范，但是本真、自然、是发自天性的。我情愿看生硬、不规范的本真，也不愿看看技艺高超表演优美的矫作。数千年乃至数万年前的表演形态会留在他们的身上，并且被我发现，怎不令我感慨涕零。

不仅如此，我还发现，看他们的表演，其实是看他们在演自己。看他们演戏能看出一个真情来，活生生的人世间的真情。因此，站在田间晒谷场看露天演出，听野外的朔风飘忽而来的呜咽声调，实在比坐在豪华的剧场内，欣赏大牌明星的名曲名段更扣人心弦。这是震肺腑撼人心的戏，我太爱看了。

这类班子简陋没甚规矩，台上台下不分，人们可以进出自由。我自然喜欢进入他们的后台，我一向喜欢后台胜于前台，看他们化妆，准备工作，有时也帮他们搬这搬那，空时闲话，他们大多是本地人也有外来的，有手艺人、读过一点书的、当过兵的、有些是剧团退下来的，或是剧团散了来到这个班的，总之都是天涯沦落、萍水相逢走到一起来了。不是正规剧团，人员乌合之众，水平参差不齐，无法同正规剧团竞争，自然处于被淘汰的边缘，历史是无情的，艺术是没有标准的，上帝是不公平的。

我真想为他们做些什么，但无能为力，我还是一个孩子，我没经济实力，我的唯一财富便是历年父母亲戚给的压岁钱，我只能做到把一袋压岁银元送给他们。

儿童的脑子像一张白纸，最初镶上的印记，印象最深、终生难忘。镶在我脑子里最先的倒是古代的神话、历史、侠义小说，然后是戏曲，还包括民

2008年在瑞典

情民俗的以及民间美术等一大堆大文化。以上这些，对我的人生观、艺术观、审美观乃至绘画题材内容的选择、表现手法的形成和个人风格都有一定的影响。

个人接受时代（即环境）的影响不是阶段性的，更不会是断层，而是线型的，像一条溪流。稍后，也就是8岁那一年，父亲带我到天台山，在国清寺华顶寺两个天台山最大的寺里住了三个月，那时的寺庙是封闭式的，和尚虔诚修行，用心念佛，我则天天画画，画的全是佛殿里的诸佛菩萨。画的同时得知他们的名称与我听过的《西游记》中的人物对上号，一时亲切之感油然而生，我好像处于《西游记》小说之中，同唐僧他们去西天取经，途中来到天台山国清寺，在这个大殿里歇脚打斋似的。殿里四周皆是佛，有些佛宏伟高大、望而生畏，佛国的亲历感是说书人说不出来，听讲者听不到的。这些佛寺，这些佛，给我的抽象的故事提供实在的形象。

有了故事内容，又有形象依据，尤其是后者，实现在我的面前，着实使我惊喜，引起我极大兴趣，我要画他们。国清寺是大寺，佛殿无数，佛像更多，佛的名称虽然有限，像的造型也是程式化的，但塑像的艺人风格不同，塑像还是有些区别的，这是大同中的小异，艺术的奥妙就在细节之中，我已领悟到每尊塑像的细微之妙了。

大殿是宏伟轩昂的，佛像是平和慈祥的。山林之中，空气清新，庙堂之内万籁寂然，这才是增人修身之处，这也是虔诚画佛者的好场所。

寺有寺规，作息时间十分严格，如同兵营，和尚大众是普通一兵，早晚课诵十分准时，僧人的唱腔，伴以木鱼钟磬，十分和谐。在此环境中作画，心之平静，意之高洁是任何地方都找不到的，这也是我的人生难得，得在不意之中。

这儿有个小插曲：我画佛时间长了，终于被方丈发现了，国清寺方丈是级别甚高的大和尚，他看到我画得可以，主要还是画得专心，画得虔诚。他对我父亲说：画佛是善事，难得孩子有此缘分，就让他在这儿多住些日子，多画佛吧，人生有此机会难得啊。至于膳宿费用不必考虑，全免。

日子清闲就长，忙碌则短。在山中三个月清闲日子是长的，可我忙于画佛，便显得短了。三个月匆匆而过，下得山来，我离开佛地远了，佛国气氛消了，佛像也难得见着了。我是俗孩子，我又画起眼前的故事人物来了。老方丈说得无比正确，人生有此机会难得。的确如此，我离开天台山后，在以后漫长的数十年中，再也没有机会在佛寺住过，画过佛。

我的人生轨迹，不是单线，更不是直线。这都是个性决定的，我喜欢弯路、岔道。道路曲折迂回，人生经验丰富，我要丰富，注重体验。过程比目的更重要，我要过程，目标是可望不可及的最好，目的是离得越远越好。

我虽然自少就爱听神话故事，爱读古代小说，但不会去写章回小说，爱好戏曲同样也不会成为演员。至于艺术，也是随缘而为，随兴而画。我爱画，就画个没完。如果我喜欢别的，也会情不自禁地去搞别的。这不是空话，我确实是这样。有一阶段我对生物产生兴趣了，我便去读生物系，读得还挺起劲，感动了指导老师，都想把我留下作他的助教。这位老师非同小可，是全国闻名的蚯蚓博士，他的专著都是用英文写的，美国出版的，厚厚一叠，很了不起。我对生物确实是感兴趣的，生物世界实在是太有趣、太好玩，可是要我跟他搞那个蚯蚓，终日和蚯蚓为友，实在受不了，我小的时候就对蚯蚓没有好感。这还在其次，主要的是我对科研缺乏耐性，我喜欢表现，我的性格不属于理性、属于感性。我不是分析、研究型的，我是创作、表现型的。

正是这个原因，我离开理科，又回到艺术。可是，我又是一个不安定的人，不安于一点，打心眼儿求变，只有变才能搞出多样题材，多个画种，多种图式。人生短暂，墨守成规，守株待兔，终生画兰画竹太单一、太乏味、太没意思了。我画过古代小说里的人物，画过诸佛菩萨，但我不可能被故事中的人物和寺庙里的菩萨固守，我不会一直画下去的，世界上还有许许多多要画的事物。不仅是画题丰富多彩，还有造型材料，表现手法多种多样，是不可限制的，以上种种正是等待我们去尝试去探

我的木雕们

索。于是，我扩大了题材，除了古代人物，还画今人，还画山水、风景、静物、动物。材料不限于纸本绘画，油画、版画、水粉重彩、剪纸拼贴、综合材料乃至立体、造型的木雕、石雕等等各个领域。

　　路是人走出来的，漫长的人生道路是自己走出来的。人生也是走出来的，走，要有方向，但不可能有现成的路。这好比夜行者，朝着灯火走，不会在黑暗中摸索。至于具体如何走法，或快或慢、或曲或直、或跳或跑不做限定，无法统一，视自己的需要。有时慢比快好、曲比直好，意外的获益都在常理之外，不可知的总比可知的多，目的性越强越达不到目的。道路，我作如是观、人生我作如是观、艺术我更作如是观。

丁立人　静物一　油画　40x50cm　2008年

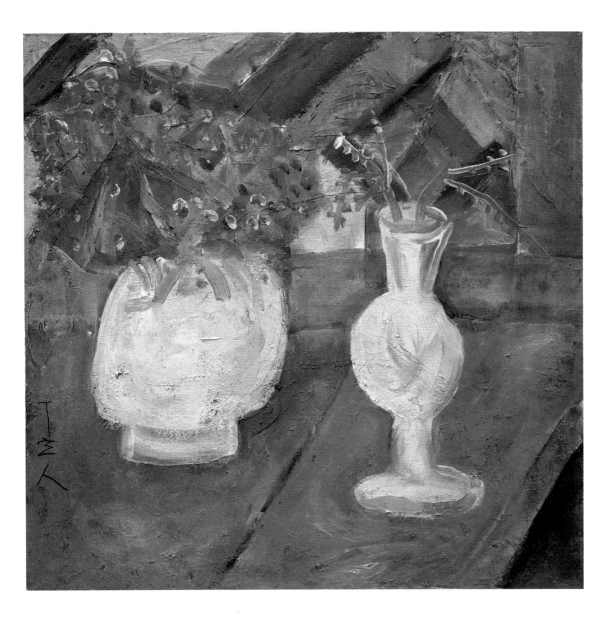

067\ 丁立人 静物二 油画 60x60cm 2008年

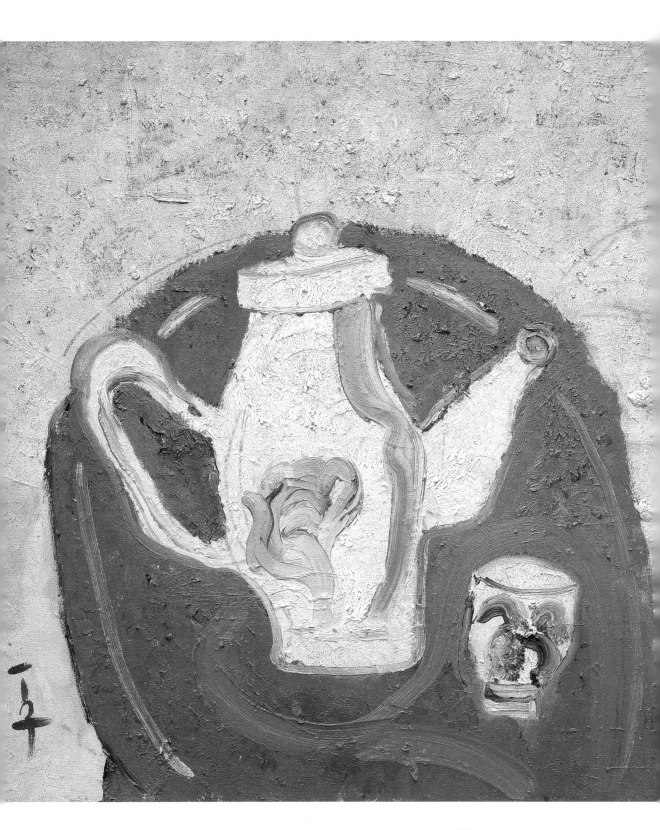

丁立人　静物三　油画　40x50cm　2008年

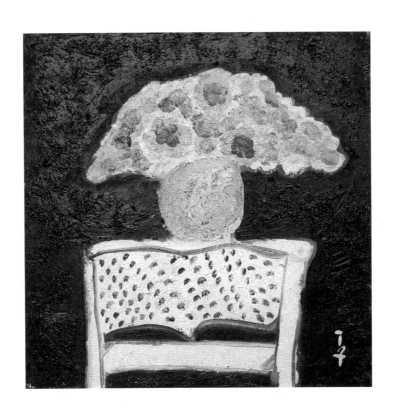

069丨 丁立人　静物四　油画　60x60cm　2008年

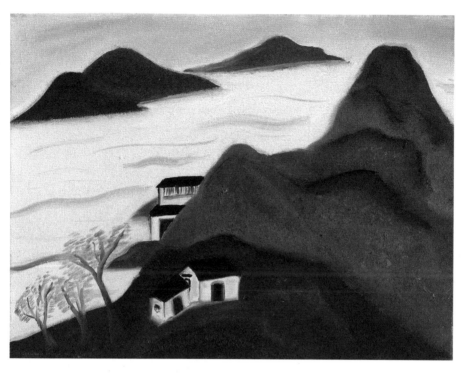

丁立人　天台胜景（之一）　油画　40x30cm　2007年

丁立人　天台胜景（之二）　油画　80x80cm　2007年

071 / 丁立人 天台胜景（之三） 油画 30x40cm 2007年

073 \ 丁立人 天台胜景（之四） 油画 30x40cm 2007年

075\ 丁立人 天台胜景（之六） 油画 80x80cm 2007年

077 \ 丁立人 静坐 重彩 35x46cm 2009年

PINYI CULTURE

丁立人 淑女（之一） 重彩 35x46cm 2009年

079\ 丁立人 梦 重彩 35x46cm 2009年

丁立人　淑女（之二）　重彩　35x46cm　2009年

丁立人　淑女（之三）　重彩　35x46cm　2009年

081｜丁立人 武士（之一） 重彩 35x46cm 2009年

PINYI CULTURE / 丁立人　孙二娘　重彩　35x46cm · 2009年

丁立人　戏剧人物　纸本重彩　68x68cm　2004年

丁立人　智斩鲁郎　纸本重彩　68x68cm　2004年

丁立人　夜行　纸本重彩　70x70cm　2004年

丁立人　二美图　纸本重彩　70x70cm　2004年

相府

087\ 丁立人　相府　纸本重彩　68x68cm　2004年

丁立人　戏剧人物（之一）　纸本重彩　68x68cm　2005年

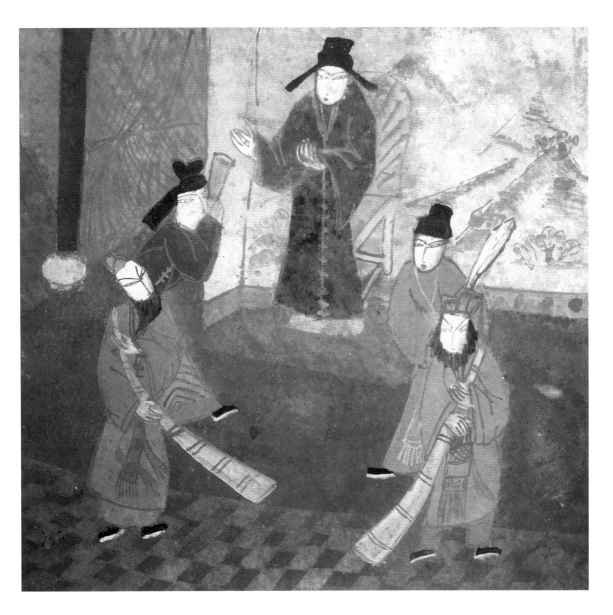

089丨丁立人　戏剧人物（之二）　纸本重彩　68×68cm　2005年

刘进安

Liu jin an

1957年生于河北大城，1982年毕业于河北师范大学美术系，留校任教。1984年进修于南京艺术学院，1999年调入首都师范大学美术学院。现为首都师范大学美术学院院长，教授，研究生导师。上海中国画院院外画家，北京市美术家协会中国画艺术委员会副主任，中国美术家协会会员。

闭门春在谁家或者族裔的放逐

释读艺术家刘进安

PIN YI JU JIAO
PINYI CULTURE

文／郑 岗

一

　　前不久，有件事让我很触动。在画家刘进安先生的水墨工作室里读到许多未曾见过的力作，其中还有一张具有先验色彩的铅笔小稿，令人惊诧难以释怀。当时我正在读元朝的曲作和有关当代文化思潮的书，由此延展的阅读和理解，似乎让我深刻地悟读出了水墨研究在当代文化艺术组成中的必要性和深远性。我也设想从文化及历史变迁的角度去理解从事现代水墨研究的画家刘进安会有如何的结果呢？

　　通常改朝换代的年代，往往充溢着文化思想的反叛。民众多以生活方式的固守来耗散强权者的意志。而文学艺术作为一种文雅的生活姿态，自然充当了人们叛逆和逃避的手段，以此削弱强权者的文化掳掠和侵蚀。强制、放逐及虐污文化思想，作为政权更迭中最为显著的强权力，成为普遍的现象。恰在这个时期，也随之会产生一个特殊的社会现象——传统文化回到民间重新被建设。几千年的中华文明进程中，每个时代都有着显著的社会特征、文化风尚。唐诗、宋词、元曲、明家具……不一而论，都是朝代更迭中形成的最为显著的社会文化象征。当然，在道德思想延续的一贯性下，这些形式的存在有着潜在的一致性和大的基础。

　　元朝是异族征服中原的时代，是中国传统文化在反思中发展的时代，

更是中国文化艺术大发展的一个标志性朝代。尤其是中国传统山水画，在那个时期的发展达到了画史上的顶峰。因而，当我读到了"闭门春在谁家"这类词句，咀嚼其味，异样的情感不知如何言说。倒是"放逐"或者"族裔"这样的近代文化新语词，不觉让我顿生许多的新理解。重温这几个在画界生僻，在文化界热炒的词，一定的程度上，抑或引发了对当代绘画认识上的某种反思。

元朝曲作家张可久唱曰："吟诗人老天涯，闭门春在谁家？破帽深衣瘦马，晚来堪画，小桥风雪梅花。"（《双调·沉醉东风》）说的是孤游诗人一种独历天下的情怀。我以为这就好像是艺术家刘进安的为艺写照，放在此处应是对他的艺术精神的状写。因为，他在三十余年的时间里，建立起一个"庞大纷杂"的水墨世界。其间，风格与形式的跨越之大，

在当今的绘画界鲜有与之相比者。在当代中国画水墨创作与研究领域,刘进安先生应当是一个重要的范例。他的创作丰富而又充满前卫意识。在应用传统水墨的方面,自成境界,拓展和丰富了现代水墨的可塑性研究。在当代中国国画领域,他是坚持艺术性创作的重要代表,这也毫无疑问。他远离画坛的喧嚣,远离"形式"的编造,远离"主义"的诱惑,坚持不懈地从事水墨方面的语言研究和实践。我们以为一个远离一切文化潮流的艺术家,其实,却得了一切艺术潮流的益处。他的坚持为他营造了"独历"水墨深处的践行理想。

如同"族裔"、"放逐"、"闭门春在谁家"这样一些词句,它们的语言意义远远超出了本身的价值。刘进安先生的那些笔墨,其意义亦如此。他解决了一些传统语言在新时代的过渡和转换。当然,他是从中国画的语言里走来的,语言也是传统既定的——水、墨、毛笔、宣纸。我们知道语言一定是不能更新的,语言只能延展,这是本质所决定的。在这样的基础上,去理解作为当代水墨画家的刘进安先生那些新笔墨的述说方式,可能是一条最便捷和可行的通道。当然,个人的经验其实就是最大的限制,因为任何人的经验和认识都是有限的。从一个人的经验出发会有些狭隘,视野不一定远阔,还是应当依靠更多的符合逻辑的推动去认识。基于此,我想借用"闭门春在谁家",引发我对独立探索中国传统水墨发展而行动着的艺术家的认识。所以,更想借用"族裔的放逐",来界定我对像刘进安先生这样一类现代水墨实践者的艺术上的思考。

那么,何以用"闭门春在谁家或者族裔的放逐"为题,来阐释我对艺术家刘进安的理解和认识呢?

我们所理解的"族裔"是一个世界性当代文化精神延展下的大概念。是在种族、民族及团体这样一些理念里，在对某种现象认同下形成的与民族主义、记忆、多元文化理论互为关联的一种区域性文化的释读和给赋，是在全球理念下架构的文化精神称谓。族裔的理念，旨在展现其文化的特殊品格。它强调"文化熔炉"概念下的道德宗教判断；缘系子嗣，维系传承的精神主张。而"放逐"则是政治定义下，行为上的文本价值再造，是指在那些被迫远离故土的知识界流放者之间，建立在文学与意识形态上形成的对故国的反思与批判。它应该是知识分子在上层领域构建的一种思潮。

公平地说，上述解释看上去似乎与艺术家刘进安毫无关联。其实，这是所站角度的不同所导致的不同释读。如果站在中国文化的基础上，站在中国画在新时代与世界文化期望交融的层面上，"闭门春在谁家，或者族裔的放逐"就与他有了直接的联系。它是一些隐秘于艺术家刘进安作品背后的重要思考，还有在学术及理念上达到的某种境界。前者"闭门春在谁家"，借之以喻艺术家刘进安以传统中国水墨为思考基础，独历实验性水墨的境界。考量他以实验笔墨的姿态，站在新时期以来大量背离传统绘画规则——反思传统艺术，思考传统文化得失的众多当代画家的前面，所做的努力。"族裔的放逐"只是表达了我对艺术家刘进安寻求文化新语境为精神而役的理解。

"不调和、非理性、不整体"这些在传统中国绘画，或者所有艺术文化法则中的重要禁忌，在当代文学艺术领域，我们却发现都成了当代艺术的至高追求。这些传统观念排异下的非正典，却是以当代文学艺术的特有术语，在阐释和标榜着当代艺术家的思考和他们的价值判断。当代艺术家的特立独行，一方面被"大众"视为怪异的

"老天涯"。他们以自己远离所谓文化主流，背离飙示正源，倡导"主旋律"大众艺术建设的艺术实践，诘问叫做墨的那个"春"在谁家。另一方面，他们也在主流文化价值外——被文化放逐的旗下，以"族裔"（那些有相同理想和艺术追求的人）的坚定"结社"，坚持展现自己理念里的叫做墨的那个"春"的殊异。他们的特立独行与远离主流文化的各种"乖悖违戾，抵触而不一致"行为往往有些先验，有些为知识界不容，更或者"不耻"。但这是最真实和确切的存在，是社会不可抵挡的，因为它本身是时代和思想的产物。组成一个时代的文化风貌，这些因素是不可或缺的。在我看来，艺术家刘进安的文化之途，正好在这样的境遇之中。他的存在既被知识界认同，又不为普遍的大众文化价值概念所接纳，处在如此尴尬的悖论中。三百年前石涛就已经在主张"笔墨当随时代"了，研究笔墨更应追求笔墨的当代性，这难道不是体现国画艺术本质在当代的价值吗？

二

什么是艺术？什么又是当代艺术呢？

这样的问题在几个世纪以来，在不同的民族背景下、不同的国家体制下，人们都试图以不同的角度阐释清楚它。唯有一个共性人们普遍认同——艺术是精神的产物。而当代艺术，是面对当代在思想和传统之间寻求观念突破的、艺术标准过分强调个性化与形式语言的文化延展概念。同时，"当代艺术"所体现的不仅有"现代性"，还有艺术家基于今日社会生活感受的"当代性"。当艺术家置身当下的文化环境，面对现实，他们的作品必然反映出当下的时代特征。其中的问题是因为缺乏共同的艺术标准和过分的个性化，在艺术上也就会良莠不齐。

作为一名水墨高手，刘进安先生能把一些简

刘进安　陕北写生四幅　纸本设色　34x34cm（幅）　2009年

单的水和墨组合布局，使之成为新的形式和理念而大放异彩。站在刘进安巨大篇幅逸散变形的图像之间或许会疑惑不安，然而，一旦进入到刘进安的观念深处，会发现艺术的羽翼温情脉脉地簇拥了你。他会给予你一个表象的惊诧，尔后，深处的流连则发现孕育其中的，是中国知识分子的淑世情怀和思想倾向上的一致性。这些才属于艺术家刘进安作为一位当代文化实践者孜孜以求的艺术才能，最具代表性的绵延和拓展。我们会发现刘进安的"庞大纷杂"水墨的图像世界，便是一个完整的极具实验与探索精神的思想体系。他的笔墨应用与交汇，才是一个有思想有思考的画家和当代大艺术思想的会晤，也体现出了作为当代中国绘画最具现代性的范本价值。

当然，这和我们之前关于对中国绘画变革求新的理解完全不同。一个有着上千年历史的艺术形式，它的"内在和外在"都会有一套完整的规制，沿袭的方法皆以完整的模式体系传承。它和普遍的大众的审美密不可分。这种建立在文化流变内核里的传统是成熟的和完备的。假如想对这样的文化样式注入新的理念，只做表面的改变总是徒劳的。

刘进安先生从"水墨构成"这样一种角度出发，三十余年来，以大量不同的形式实践着他对中国传统绘画的反思。从这种以水和墨最基本的中国画元素入手，融入最基本的理念——笔和墨的简单审美。这样与那些所谓"洋为中用"的大跃进式吸收西方艺术，熔炼新形式的创作方式，有所不同的展现出新的意念。和"古为今用"地埋头于传统中国绘画形式流变里的裁剪，更是有所不同的凸显出思想的精髓。

刘进安先生经年致力于最简单、最基本的水墨元素的研究。这样的历练，势必源于他精神里的某种倾向和主张。存在主义的主要代表雅斯贝斯认为精神与观念相关，精神生活就是观念生活。他认为作为精神充满着各种观念，艺术家"正是通过这些观念来捕获我们周围的东西的观念"。而"观念，有体现于我们的职业和任务中的实践观念，有关于世界、心灵、生命的理论观念"。对照庄子的"善游者故能，忘水也"，还有"用志不分乃凝于神"这种对行与果的微观与宏观的思考。我们是能够明白艺术家之于自然是神秘的理由。他们有着与众不同的某种特质和器质。

虽然，我们通常不这样理解一个水墨实验者和他的初衷，其实，水墨实验者的初衷和行为就是他的使命和责任所在。这不只是因为大众的，或者传统中国文化的知与识，已给予了传承中国绘画者的界定，更重要的是他们在感觉上更有所不同。

那它又是什么呢？

刘进安先生近来非常热衷于山水画的创作。他站在大文化的立场上，不将自己面对山川的创作称为山水画而以"进安水墨"自语。我倒以为进安水墨，实质上是对中国传统绘画中的基本元素给予了崇高的敬意。苏珊·朗格认为"有意味的形式"是文学艺术的根本之所在，刘进安先生的山水画，强调的是真实的感受，而不是真实的实在。那些穿插纵横的线条，有意识地背离了传统技法——皴、擦、染、高远、平远等等。这已失去了模式的束缚，自由、自在，贯穿始终。先验意味似乎在主导着他的水墨实践。

"先验"只是两个字，但对于画家，先验是一种巨大的创作源泉。但之于批评家的则和"放逐"一样是社会多层次的问题所在。

与此类似，若是站在"不以家为家"的知识分子立命原则上，我们皆可以"以对位阅读的方式"深层次地思索一番。艺术家刘进安的价值不正是在这样的意义下形成的吗？回溯前文我们对他的对位理解，也就不难理解"放逐"的价值和意义了。

要理解刘进安的最具当代性的范本意义，以及被文化界认同，又与传统习俗相冲突的现象，是应当借以更广泛和更

099｜刘进安　陕北写生（之一）　纸本水墨　43x70cm　2009年

　　具体的角度。这里不仅仅牵扯到先验和感觉的问题，重要的是应照顾到他是站在怎样的一个文化立场和思想角度上，面对中国水墨元素的。

　　基于西方的学者认为"放逐"是近现代文化创意的产生源泉，也是知识分子"不以家为家"的批评态度和"对位阅读"的方式。我们在适当调整审视当代艺术创作标准后，会觉察到艺术家刘进安（或者比他走得更远，弃离文化主流意识更彻底的那些艺术家），其实是

PINYI CULTURE

刘进安　陕北写生（之二）　纸本设色　43x70cm　2009年

更敬畏艺术的。他们挚爱艺术，几乎站在了"精神世界"的边缘。他们适应被精神"放逐"，适应被"放逐"的状态。或许正是这种放逐的心态，让他们可以尽量地放眼更远的远方。规避固步不前的法则，躲避蜂拥的风潮，舍弃赘身的利益。

在这样的精神家园里，沐浴纯粹的艺术之薰风，艺术家刘进安对水墨的敬意更真切，对水墨品性的理解也更深刻。

三

当下的问题是——几乎所有的中国绘画艺术批评和艺术创作之间，缺少独立思考的关系。或者说，两者之间关联着，彼此不可分。在艺术家那

儿发生的，艺术批评家似乎也曾有切身的体验。批评缺少核心思想，只是笼统地关照 ——从技法到用笔，从古代至今朝，表现出的一个如何状写状况。我们的艺术与艺术批评之间，是在有所关照的前提下发展的。似乎是批评提供给了艺术家与艺术读者之间一种过渡带。像我们通常所界定的——架上绘画与观众之间的审美距离是一米。难道，艺术与现实的界限真的就是一米之间视觉经验的交换吗？它是怎样的一种交流呢？自然我们会想到语言，所谓艺术的、批评的统一在创作和欣赏之中的风格化了的语言。

语言的风格化，实质上是一些类似标志性的东西，它明确而又具体。当然，也必然有标示

的局限和狭隘性，这就非常矛盾了。对当代艺术来说，追求独特比注重语言的广泛性更强烈和迫切。问题就在于艺术家热衷于风格化，势必也就削弱了艺术的建造性，风格化会过于强调局部，仿制中的被重复更不可避免。在艺术家刘进安身上，这个疑问同样存在。假定我们说刘进安先生在中国传统绘画形式上所做的是他用最简单的水墨元素拓展了水墨的丰富表现力。他的独特是否也在个性中延续了某种局限，落入窠臼。

　　如果刘进安先生的绘画不像当代知识界标榜的——为大众服务才是我们当代精神与生活的目的。那么，就只能这样来认为了——它是纯粹的个人观念的产物，赤裸裸而又活生生。这种纯粹，

势必让我们无法通过作品及批评家的释读来思考画家背后的那些创造。同样，我们因不能"洞悉"我们自己知识的缺失，而无法达到艺术之中的理念与精神层面。那些都是精华所在，是一个人在自然形态成长中倾诉情感的瓜熟蒂落。于是普遍审美的对立，便体现于他有自己的现实，但和你的阅读经验不同。"春在谁家"，其实就是普遍的与特殊的审美的悖论所在。在刘进安先生的画里泛着一种忧郁、孤独并在沉缓中蔓延，这是些文艺里所需的高贵品质。隐藏着的是他敬畏世界的情感，规避盲从的认知；独立思考以及个性的发端。最广大的使用水墨者和极尽精微研读水墨的苦行僧之间，本质上的不同是造成语言目

的性不同的根本原因。当然，个性是文艺的根本，普遍性是文艺的期望。一切艺术形式源于感觉的特殊性，之后才会有人人皆知的普遍性。

显而易见，感觉是各类艺术形式寻求并释放直觉的源起。这样和那样的画家，都是在以感觉为前提下，将自己的艺术追求完善为独有的风格。当然，这里面不只是"感觉"这个具体的细节所起的作用，它只是艺术系统主干的末梢。看起来它的作用很具体，也好像很重要，实际上，这是更多的在其他具体的感觉中产生的依托性使之释然。联想和经验，比附和认知，它们之间存在着相互制约和关联——也就是我们明白，却又常常忽略的"阅读对象"的知识结构问题。

在刘进安先生的画室里翻阅画稿，我们发现了一幅令人称奇的铅笔手稿。画稿普通，有趣的是发现它的场景与画的内容竟有着不可思议的关联，这很关键。艺术家刘进安数年前勾勒完成的小稿中所画的五位人物，与在座的五位皆可对位，皆肖似，神更似。而且，重要的是其中有两位艺术家刘进安与他们是未曾见过面的。这张作品似乎隐含了一种神秘的力量，好像民间"谶谣"，具有洞见未来的神力。又好像是用隐秘的语言，述说着这个出现了的"未来"。他似乎感觉到了未来有一天我们五位会在一起做一件重要的事情，所以画中的人物用笔和造型，准且神。这种近乎神秘的画语，置在这样肖似的形象里，让我们敏感，在所难免。

这之前，据我的目力所及，从未见过这样的生活与潜意识在艺术创作上的暗合。作为当事者，都以为艺术家逼真的描绘实在不可思议。这些小像不一定是真实的设想，就这样画了，其简单的笔端之后却是复杂的。在他的内心深处，主观性洞悉了某种未来。他的抽象性，正是一种与真实相分离的映射。先验的形式，是在我们的想象中完成的，这种方式注定未来的存在，又是诠释它的唯一条件。它是一个符号，同样也是刘进安的一种语言方式——随心所欲地书写。这个"书写"借助了神奇的认同，接近或者靠近"先验"的境界。看起来的外在只是向前挪动了感觉的脚步——把空间的位置换于平面的结构里。"梦不是在想象的空间中进行的"，它的依存，有赖于经验和经历。当我们随阅读的深入，认同替代了最初面对图像的惊异。审美和释读让我们到达了刘进安丰富的感觉世界。由此而入，他会占据我们的心灵。他的艺术创作不仅仅不会成为一种吊诡的图释，不仅是窥斑的白足，我们更加感到没有全身心的投入和精神参与，就没有艺术。

这幅铅笔小稿画中的人物不是一个可有可无的问题，是这些细节佐证了作为艺术家重要的特质，同样也要求了阅读者的读法应该独特。这幅小画的语言本身，目的是在不断尝试和寻求更本真的生活方式，和一种臻于熟稔的艺术形式。人们常常这样来称赞这类的创作，叫做"匠心独运"。

通常意义上的"匠心"会有浓重的个人意识在里面。一个艺术家总有其最基本的信仰和价值精神。艺术家追求的境界，是这种最基本的信仰和价值精神的体现。而境界的哲学基础是唯心主义的，是一种内在的生活态度，接近宗教，甚至比宗教要求达到的临界性更确切。主观的引导，是自我的、明示的和独立的。站在主观的角度上"进安水墨"的高度已超越了传统山水画的模式和视野。语境的独特，别出机杼。语言更直接，直达心性。其标举的水墨现代性的可能，显而易见。水墨构成的纯粹性及内在价值，毋庸置疑。

这是怎样的一种纯粹的内在呢？

孔子说："人能弘道，非道弘人"。

艺术家的匠心所在，就是主观的方向。是形

105 | 刘进安 陕北写生（之四·之五） 纸本水墨 43x70cm（幅） 2009年

刘进安　陕北写生（之六·之七）　纸本设色　43x70cm（幅）　2009年

式直指心象的所在。不是"道"的左右，不是人的借指。反复思量艺术家刘进安水墨研究创作上的历程，我们能体会到艺术家和一般人在创意上的差异——画家与艺术家的分野是非常明显的。这里面有两个很好的佐证，一是我称之为"进安水墨"的那些风景，另一佐证是这张铅笔手稿。虽然，这张小作品有些先验色彩。从根本上讲它是先验的和不可思议的，但作为一个艺术家，本质上它代表和展现出的不只是独具"现代性"的那类人的特质，还有抱守传统斥异当代性的"文人墨客"。他们在精神层面上是殊途同归的思想苦行僧。

我们以为所谓的"道"和"人"，是主观与主观能动，它是人的意识定位。是"宏观与微观"在文化客观认识上的定位。是中国传统思想看待"人与人生"问题的关键所在。是形成上层领域之艺术观——情感虚实所落处的指谓。孔子把感觉的能动，付诸于具体的行为的分析上，赋予"感觉"某种价值判断。艺术家刘进安以自省内在情感、自检视野之所向、自察行为之偏正、自度眼量性之宽狭，来把握在水墨探索方面的得失。他始终认为做这样的事情，不是一时一事，是渐进的，是知元后素的"道"和"人"一个过程。

细想一下，当代中国画领域可称之为"艺术的画家"极少，外在的、内在的原因真是很多。屋外在下雨，盛夏的夜晚回到了初春。读到"吟诗人老天涯，闭门春在谁家？"这样的句子觉着

很诗意，也很茫然。或许是因为站在了艺术家刘进安的视野里，以"不以家为家"的思考而有所得，也许更有"放逐"在中国画这个举传统大旗阵营之外反思而无果。一个寂寞却坚持了几十年——从水墨这个基本元素入手，去实验研究中国画本质的艺术家，他的平静和平淡，是崇高的。他的孤独和坚持，是艺术的。他的信念和困惑，纠缠在一起。正如这样的状况——素颜如水，谁与流年？

"倘若要建立一个既不同于中国古代又不同于西方的、有中国文化自己特色的中国画现代教学与创作体系，其关键在于重建中国现代艺术的价值标准，在中国传统文化的固有理念上构筑中国现代艺术的精神根基。而要实现这种风格建构，需要几代人付诸努力和智慧，深入研究中国水墨艺术的现代性及其透射出的时代精神。"刘进安认为这也正是他所追求的长远目标。

有关于在"放逐"下，以非主流意识思考中国传统文化，在当今得

与失的思考，当然不是一个画家的范例能解决的。它更应在许多个这样的艺术家所形成的现象里去寻找，这样或许思路更清晰。那是类似于"族裔"下的思考，是依照时代发展的逻辑展开的。不是"狭隘"的主流传统所歧义的那样——与"正本清源"的中国画承载传统之举反动之。他们一样渴望自己的追求与艺术境界止于至善，与传统文化的再深化，并行不悖。

当我们基于建设当代文化艺术的目的，树立和容纳特立独行与远离主流文化的当代艺术家的信心，自然会深入地考量他们的贡献。艺术家刘进安三十年的水墨人生，就具有了重要文本价值。

总之，一切关于艺术家刘进安的作品释读和深入研究，还是要在文化思想上和中国画传统水墨这个精神与经验的老课题上同时下工夫。

109 \ 刘进安　陕北写生（之九）　纸本水墨　43x70cm　2009年

PINYI CULTURE \ 刘进安 陕北写生（之十） 纸本水墨 43x70cm 2009年

一一一／刘进安　陕北写生（之十一）　纸本水墨　43x70cm　2009年

刘进安　陕北写生（之十二）　纸本水墨　43x70cm　2009年

113 / 刘进安　陕北写生（之十三）　纸本水墨　43x70cm　2009年

刘进安　陕北写生（之十四）　纸本水墨 43x70cm　2009年

/ 刘进安　陕北写生（之十五）　纸本水墨　43x70cm　2009年

刘进安　陕北写生（之十六·之十七）　纸本水墨　43x70cm（幅）　2009年

刘进安　陕北写生（之二十）　纸本设色　43x70cm　2009年

| 刘进安 陕北写生（之二十一） 纸本设色 43x70cm 2009年

刘进安　陕北写生（之二十二·之二十三）　纸本水墨　43x70cm（幅）　2009年

121 ｜ 刘进安　陕北写生（之二十四·之二十五）　纸本水墨　43x70cm（幅）　2009年

展览 / 市场 / 新闻 / 文摘

永勿告——雷子人个人作品展

由南昌千年时间当代艺术馆主办，清华大学美术学院、北京大学美学与美育中心等协办的"永勿告——雷子人现代水墨展"于11月14日至12月17日在南昌千年时间当代艺术馆举办。

一花——边平山、王法作品展

由江苏省美术家协会、南通市文学艺术界联合会主办，南通市中心美术馆承办的"一花——边平山、王法作品联展"于11月15日至12月6日在南通市中心美术馆举行。此次展览共展出两位画家近年来创作的小幅水墨作品60余件。他们的画倾注着满腔的深情和关爱，具有万物平等的宗教情怀。

子曰琅园——汪为新书画艺术展

由江西画院、江西美术出版社、北京品逸文化主办的"子曰琅园——汪为新书画作品展"于11月28日在江西南昌的个山会所开幕。展览共展出书画作品100余件，其中的山水、花鸟、人物、书法作品都是其近年力作。

以心接物——王晓辉写生新作展

由中国国家画院美术馆主办的"以心接物——王晓辉写生新作展"于11月30日在中国国家画院美术馆展出。此次画展共展出王晓辉新近创作的以写生为主的具象绘画作品160余幅。

齐白石书法展

"齐白石书法展"于2009年11月18日至2010年4月30日在北京画院美术馆举办。本次展览从北京画院秘藏的白石老人作品中遴选出50余幅书法作品，辅以具有长跋和故事情节的40余件绘画作品，梳理白石老人在书法领域的探索和追求，展示了老人在书法方面的探寻，这是北京画院美术馆继齐白石草虫、人物画、山水、梅兰竹菊松、水族、花卉专题展之后推出的第七个秘藏齐白石作品系列展。

2009中国花鸟画大展

2009年11月30日，由江苏养墨堂的"2009中国花鸟画大展"在南京养墨堂美术馆展出。此展提名邀请了当代花鸟画家喻继高、霍春阳、何水法、周京新、范扬、李文亮、胡石、赵跃鹏等二十五位代表画家的160余幅力作。展出作品以不同形式风格展示了当代花鸟画艺术创作的成就。

第十一届全国美术作品展

由文化部、中国文联、中国美术家协会主办的"第十一届全国

美术作品展"于2009年12月25日至2010年2月3日在中国美术馆举办。展览响应党中央"推动社会主义文化大发展大繁荣"、"兴起社会主义文化建设新高潮"的号召，以弘扬民族精神、彰显时代风范为主题，以熔铸中国文化气派、塑造国家艺术形象为主旨，推进艺术观念、内容、风格、流派的继承创新，推进创作体裁、题材、形式、手段的丰富发展，努力发掘新人，促进精品力作的产生，展示近五年来的优秀艺术成果，是时代发展的现实要求，也是本届展览的目标所在。

一粟观心——吴悦石书画小品展

"一粟观心——吴悦石书画小品展"于12月21日在中国国家画院美术馆开幕。此次展览汇集了吴悦石近期创作的山水、花鸟、人物、书法小品等力作170余件。吴悦石的作品注重直觉的心性的表达，虽然只是盈尺小品，但方寸之间，已是气象万千。

山西画院美术作品展

2010年1月5日至10日，"山西画院美术作品展"在山西画院美术馆展出。15位画家的80余幅作品参展。此次展出不同于以往的作品展，作品代表了画院画家近几年来在中国画探索研究中的突出成就。当日上午，召开了研讨会，到会的专家学者就此次展览和山西的美术创作进行了探讨，就山西画院取得的创作成就给予了充分的肯定。

超级规模美术馆正纷纷涌现

浙江美术馆在来势汹汹的"莫拉克"在台风中开馆，这家号称国内规模最大、设施首屈一指的美术馆，共有14个展厅，展览面积达到9000平方米。下月，江苏省美术馆新馆也将对外试开放，一时之间，国内出现了美术馆的建设热潮。记者昨日获悉，珠三角地区在近年内也将相继出现多家超级规模的美术馆，广东画院、广州画院也将新建美术馆。

对于美术馆的建设热潮，广州美术学院美术史系教授李公明认为，以前建设的美术馆的展览面积和规模已经跟不上时代的发展需要，是催生新美术馆建立的直接原因。李公明认为，新建的美术馆硬件投入大，但是，软件投入如何来跟进，怎样保证稳定的收藏费用，是值得注意的问题，"纳税人的钱要怎么使用，怎么建立公开的程序，更考验着不断新成立的美术馆"。

艾未未：艺术家的地位从未改变

1999年，艾未未在北京东五环外的崔各庄乡草场地村建造了一座房子，用料是北京再普通不过的灰砖，没想到这座名为"草场地258号"的房子使他从此获得了艺术家之外的另一个身份：建筑师。

2004年，拥有一家设计公司的影像爱好者毛然到艾未未家做客，他也喜欢上了这个地方。于是毛然从村里租下一块地，也要建一座房子，一半用作他的工作室和居所，另一半邀请朋友吴文光、文慧来住。2005年，同样是艾未未设计的"草场地105号"院完工。

毛然开始了草场地艺术区的开发，他和他的合伙人先后又从村里租到了两块地，而建筑的规划、改造，依然邀请艾未未操刀。不到五年的时间里，草场地形成了一片风格统一的建筑群落，而艾未未的声名以及建筑的品质吸引了逾30家艺术机构、画廊和超过百名艺术家入驻，其中三家画廊为外资。相对于它东面不远的798而言，这里更安静也更富有学术气氛，既保留了乡村的生活形态，又具有现代、舒适、实用的空间。从来没有游人如织，草场地更像一个艺术的原创基地。

但2009年7月朝阳区储备用地计划公布以来，草场地同样陷入了"拆还是不拆"的悬疑。

作为开发商的毛然似乎持乐观态度。艾未未的视角却全然不同："从理论上看，这个地方就是朝不夕保的。政府要拆任何一块地方都是一样。因为它没有程序，连最简单的程序都没有，哪个领导一拍脑门子说行，我们明年储备多少土地，一折算，一倒手，会给我们的GDP带来多高的增长。那就是一个目标，分到各个部门执行。"

时代周报：毛然认为草场地至少一年之内不会拆迁，你是否认同这种乐观？

艾未未：即使一年不会动也不应该说是乐观。因为已经决定你的命运了。这个命运是谁决定的，怎么决定的？是不是命运会一直被别人决定？我觉得大的模式上已经暴露出了无限的问题。

从去年你可以看出，有很多暴力的强拆，被拆的一方抗暴性的"钉子户"越来越多，自焚的人，燃烧瓶也出现了。关于拆迁和土地问题，最清楚暴露出这个社会的基本伦理取向、原则、赢利模式，谁在这之中失去了，谁在这之中得利，这是非常值得做大文章的。

时代周报：你是否也听到一些关于草场地村未来规划的说法？

艾未未：草场地的规划，有两种说法，一个是这一带要建多少个剧院，这非常滑稽，说是百老汇剧院。就是住在我旁边这个院子的人参与做的规划，他们的提议。政府只买概念，有了概念就有了做事的理由。因为拆不拆是个必然的问题，用什么名义来做，就要想些更时髦的名义，创意文化啊，文化产业区啊，软实力啊，其实没有人在乎这个，每个项目的背后都是利益，只是挂什么牌子的问题。

还有种说法是，一条铁路要从这里穿过。

时代周报：2009年12月以来，北京20多个艺术区的艺术家发起了"暖冬计划"，抱团维权，抗议对艺术区的突发性腾退拆迁。听说他们有人找过你，邀请你参与，但你拒绝了？

艾未未：没有人找过我。我是特别鼓励艺术家起来维权的。因为我觉得艺术家普遍很自私，这是他们的工作性质造成的。他们只关心自己的事儿。那么现在活该，这个事儿轮到他们自己要来承受了，因为他们从来不为他人说话，那么今天他们是不是能够为自己说话呢？我非常高兴看到一些艺术家能够用软实力来对抗硬实力。我愿意和他们一起来做这些事。

时代周报：你去过草场地周边那些新兴的艺术区吗？环铁、创意正阳、008、黑桥……

艾未未：去过几次，看过几个朋友的作品。我觉得北京聚起这些艺术区很不容易，都是在没人要的地方，确实是很困难的，冷气暖气什么都不够，他们待在那里，（只是）因为他们喜欢这件事儿。现在都要把他们掐死了，太过了。要不然政府腾出一块地，给他们做更好的一块区域，政府来管理也可以。

时代周报：毛然提到他的一个观点，他认为北京不需要这么多艺术区，而周边一些艺术区的建筑质量本来也不好。

艾未未：这种观点是不对的，因为它是一个自然生长的过程，不是一个可以规划的过程。很多艺术家没有那么多钱，（条件）好不好他总得有个选择，最重要的是这样是否能够繁荣这个地方的创作。我觉得（这些艺术区的存在）对北京是很有利的。不是每个人都有钱租更好的地方，住在哪儿这是他个人的选择。一个社会应该是多层面、丰富的，不同类型的人都有可以施展自己才能的空间。

贫困和坚持本身是社会的一个动力，不能只是富裕才是动力，对不对？

时代周报：你怎么看艺术家在这座城市或者说在这个国家的位置？这次拆迁引发了很多讨论，有人会问：这二十年来艺术家的地位究竟有没有改变，从1990年代圆明园画家村画家的被驱逐，到现在的艺术区腾退拆迁？

艾未未：没有改变。以前圆明园驱逐画家的时候，（有关部门）是跟他们的房东说，你不让他滚蛋我就罚你钱，或者直接到出租房一脚把门踹开，把人抓走。那么今天，我觉得差不多，（驱赶艺术家的是）推土机、拆迁队。因为我们是一个不重视文化的社会。

时代周报：但是中间又有798艺术区被政府保留、追认。

艾未未：我觉得那是奥运的因素起了很大的作用。要请外国人来，那么多国家的各种官员都到过798，政府很急于需要一个空间来表达……798对于这个城市来说，只是非常小的一部分。它的保留并不意味着当代艺术被主流社会所承认。根本没有承认。当代艺术不是一个形式，而是一次讨论，是无休止的争论，这个争论不存在的时候，光是一些画，一些作品，是没有什么含义的。

时代周报：真正有含义的是什么呢？

艾未未：真正有含义的当代艺术，就像这批艺术家维护自己家园的维权行动。可能他们之前做的所有东西都是没有意义的，直到这次，他们才算有意义一次。

时代周报：一方面朝阳区的一大片艺术区面临拆迁，另一方面听说昌平、房山等一些更远地方的乡政府又都表示欢迎艺术家们去，他们也想要建艺术区。

艾未未：都是这样的。他们想建，等过两年他们又要拆，然后另外更偏远的地方又想建。比如北京不要摇滚乐，山西大同已经说：到我们这儿来。今年夏天大同就会有个大的摇滚乐节。大家都是把这个作为利益交换，而不是作为一个真正的价值来看待。你一拆，更穷的地方就看到利益，都得出来原来你就是一破村落，艺术家一去怎么就变成了值钱的土地了呢？

时代周报：艺术是被利用的？

艾未未：对某些人来说是这样的。他们认为这是让他们的土地能增值的一个方法。土地从没有人要到非常抢手，然后再把艺术的作用给清除掉。

来源：《时代周报》

品逸雜誌

庚寅大吉

吕秦平悦不

寫賀

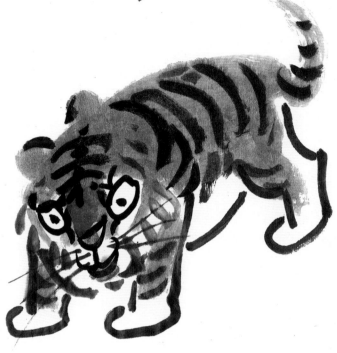

恭贺新春

欢迎订阅《品逸》

欢迎登陆 品逸文化 网站

www.pinyiwenhua.com

地址：北京朝阳区望京西园慧谷时空219号楼2201室

邮编：100102　电话：010—64727770

邮箱：pinyiwh@126.com

当代中国画名家作品适时行情

画家	画种	画价（元/平方尺）
B		
边平山	花鸟	15000
毕建勋	人物/创作	10000 / 20000
白云浩	人物	3000
C		
陈鹏	花鸟	5000
陈永锵	花鸟	8000
陈子	人物	10000
陈平	山水	50000
陈向迅	山水	10000
陈国勇	山水	10000
陈钰铭	写意	10000
陈传席	山水	12000
陈玉圃	山水	12000
崔子范	花鸟	40000
崔晓东	山水	10000
崔振宽	山水	10000
崔如琢	山水/花鸟	120000/60000
崔海	水墨	6000
程大利	山水	15000
D		
杜滋龄	人物	20000
丁立人	人物	12000
丁中一	山水 / 人物	8000
戴卫	山水	10000
董良达	山水 / 牡丹	12000 /10000
F		
冯今松	花鸟	8000
冯远	人物	30000
冯大中	写意 / 工笔	20000 / 100000
范存刚	花鸟	3000
范曾	人物	60000
范扬	山水/ 罗汉	15000 / 20000
方楚雄	花鸟	20000
方增先	人物	30000
方骏	工笔/写意	35000 / 20000
方向	山水	12000
房新泉	花鸟	6000
傅廷煦	山水	3000
G		
郭怡孮	花鸟	20000
郭石夫	花鸟	20000
郭全忠	人物	6000
高英柱	花鸟	3000
高相国	山水	5000
苟剑华	山水	3000
H		
霍春阳	花鸟	20000
何水法	花鸟	30000
何加林	山水	30000
何家英	写意	90000
胡石	花鸟	8000
韩羽	人物	12000

画家	画种	画价（元/平方尺）
韩拓之	花鸟	3000
怀一	人物	4000
黄永玉	写意	50000
海日汗	人物	8000
J		
江文湛	花鸟	8000
江宏伟	工笔	30000
贾浩义	人物	15000
贾又福	山水	100000
季酉辰	写意	8000
纪京宁	人物	6000
姜宝林	花卉	12000
蒋世国	山水 / 人物	8000
靳卫红	人物写意	4000
金心明	人物	4000
K		
孔戈野	山水	5000
孔维克	人物	6000
L		
李文亮	大写 / 小写	5000 / 8000
李世南	人物	60000
李津	人物	12000
李桐	人物	8000
李水歌	花鸟	4000
李少文	人物	30000
李东伟	山水	10000
李乃宙	人物	8000
李健强	山水	4000
李孝萱	古人 / 现代	15000 / 35000
李阳	花鸟	3000
李一峰	花鸟 / 山水	5000 / 8800
林墉	人物	25000
林峰	山水 / 人物	3000
林容生	山水	10000
林海钟	山水	12000
刘文西	人物	40000
刘大为	人物	20000
刘二刚	人物	10000
刘进安	人物	12000
刘庆和	人物	30000
刘国辉	人物	20000
刘文洁	山水	20000
刘明波	山水	4000
刘勃舒	写意	15000
刘墨	山水/ 花鸟	6000
刘贞麟	花鸟	2000
梁占岩	人物	15000
龙瑞	山水	25000
卢禹舜	山水	30000
老圃	蔬菜	4000

画家	画种	画价（元/平方尺）
M 吕云所	太行/风情	30000/12000
马国强	人物	7000
马 骏	人物	3000
马 刚	山水	5000
梅墨生	花鸟 / 山水	10000 / 15000
满维起	山水	10000
明 瓒	山水/花鸟/人物	4000/6000/8000
N 祢 子	花鸟	7000
聂干因	人物	10000
聂 鸥	人物	20000
南海岩	人物	25000
P 彭先诚	人物	20000
潘汶汛	人物	5000
Q 丘 梃	山水	17000
秦修平	人物	4000
R **S** 任 清	写意/工笔	4000/6000
石 虎	人物	50000
石 齐	人物	30000
施大畏	人物	20000
史国良	人物	35000
申少君	人物	20000
申晓国	山水	3000
舒建新	山水	8000
T 汤文选	花鸟	50000
唐勇力	人物	18000
童中焘	山水	20000
W 田黎明	高士 / 现代	25000 / 40000
王和平	花鸟	8000
王 赞	人物	10000
王子武	人物	40000
王辅民	人物	6000
王孟奇	人物	7000
王明明	人物	30000
王迎春	人物	20000
王 镛	山水	20000
王 玉	山水	3000
王晓辉	写意 / 肖像	12000 / 30000
王志英	人物	3000
王 錞	人物	5000
王 犁	人物	4000
吴冠南	花鸟	8000
吴山明	人物	30000
吴悦石	山水/人物	30000
吴冠中	彩墨	150000
尉晓榕	人物	40000
魏广君	山水	5000
汪为新	山水、花鸟 / 人物	7000

	画家	画种	画价（元/平方尺）
X	徐乐乐	人物	40000
	徐光聚	山水	6000
	许宏泉	山水	5000
	许 俊	山水	12000
	邢庆仁	人物	5000
Y	谢冰毅	山水	7000
	杨 珺	人物	4000
	杨春华	人物	10000
	杨力舟	人物	20000
	乙 庄	花鸟	3000
	杨子江	山水	5000
	杨中良	山水/花鸟	5000/3000
	于文江	人物	15000
	于 水	人物	10000
	喻继高	工笔	40000
	喻 慧	花鸟	10000
Z	张立辰	花鸟	30000
	张桂铭	花鸟	20000
	张伟民	花鸟	8000
	张江舟	人物	15000
	张谷旻	山水	25000
	张 望	人物	5000
	张子康	山水	5000
	张志民	山水	10000
	张立柱	人物	10000
	张 捷	山水	25000
	张 仃	山水	50000
	张修竹	山水	4000
	张公者	花鸟	2000
	张海良	山水	5000
	章 耀	山水	3000
	周亚鸣	花鸟 / 山水	8000
	周京新	人物	15000
	赵梅生	花鸟	10000
	赵跃鹏	花鸟	8000
	赵 卫	山水	7000
	赵亭人	山水/花鸟	5000
	朱豹卿	花鸟	8000
	朱振庚	彩墨	30000
	朱新建	人物	4000
	朱雅梅	山水	5000
	郑 力	山水	40000
	卓鹤君	山水	30000
	曾 宓	山水	70000

注：当代中国画名家适时行情信息来源于画廊、拍卖及其他相关渠道，艺经授权相关机构确认。

【边平山·王法画展】

一花

第四回

2009 年 11月15 日—12月6 日

江苏南通

主办单位：江苏省美术家协会

南通市文学艺术界联合会

承办单位：南通市中心美术馆

协办单位：南通市美术家协会

南通市崇川区文联

沈寿艺术馆